蕭斯塔科維契

戰火下的輝煌日輪

二十

動盪時

求

鋒

DMITRI
DMITRIYEVICH
SHOSTAKOVICH

《穆森斯克郡的馬克白夫人》、《鼻子》、《黃金時代》

生在被箝制思想的年代，

以怪誕的音樂語言與鮮活的節奏性表達對世事的譏諷

融合後浪漫主義與新古典主義的音樂風格
在革命中開創個人音樂語言的桂冠作曲家

劉一豪，音渭 編著

目錄

目錄

代序 —— 來赴一場藝術之約

每個人都與藝術有緣。

不管你是否懂音樂，總會有一些動人的旋律在你人生經歷的各個場合一次次響起，種進你的心裡。

不管你是否愛音樂，總會有一些耳熟能詳的名字被一次次提起，深深刻在你的腦海裡，構成你的基本常識。

總有一次次的邂逅，你愕然發現某一段熟悉的旋律是來自某一位音樂巨匠的某一首經典名曲，恰如卯榫，完成了超越時空的契合。

永恆的作品，永恆的作者，是伴隨我們的文明之路一直前行的。而這套書，便是一封跨越世紀的邀請函，翻開它，來赴一場藝術之約。

它講的是音樂家的人生，同時用人生的河流串起每一處絕妙的風景，即音樂家們的作品。他們的生命從哪裡開始，他們有怎樣的家庭、怎樣的童年、怎樣的愛情、怎樣的病痛，又怎樣成長、怎樣探索、怎樣謀生，那些偉大的作品又是在什麼情況下誕生……你會在這裡一一找到答案。

他們其實不是藝術聖壇上那一張用來膜拜的畫像，而是跟我們每個人一樣，有血有肉，有哀有樂。巴哈 (Johann Bach) 一生與兩位妻子結婚，生有 20 個子女，但只有 10 個

代序

存活；天才的莫札特（Wolfgang Mozart）只有短短 35 年的人生，而舒伯特（Franz Schubert）更短，只有 31 年；華格納（Wilhelm Wagner）娶了李斯特（Franz Liszt）的女兒；布拉姆斯（Johannes Brahms）是舒曼（Robert Schumann）的學生；貝多芬（Ludwig van Beethoven）中年失聰；舒曼飽受精神病的折磨……每一首曲子，都不再是唱片上的音符，而是與鮮活的生命相連繫。你從未如此真切地感受那些樂曲是由怎樣的雙手來譜寫和演奏的。

當這許多位音樂家彙集在一起，便串起了一部音樂史，他們是音樂史的鏈條上最璀璨的珍珠。每一位藝術家都不是孤立的，而是互相呼應，他們是自己傳記中的主人翁，同時又是其他傳記主人翁的背景。有時，幾位名家同時出現或前後承接，你會發現他們在時間和空間上竟如此相近，你彷彿來到了 19 世紀維也納的鼎盛時期，教堂的管風琴、酒館的樂隊、音樂廳的歌劇、貴族城堡的沙龍，處處有音樂繚繞。你與他們擦肩而過，他們正在去宮廷演奏的路上，正在教堂指揮著唱詩班，正在學院與其他派別爭論。

你的音樂素養不再停留在幾段旋律、幾個名字上，你與藝術的連繫更加緊密。你會在一場音樂會上等待最精彩的樂章，你會在子女接受音樂教育時找出最經典的練習曲，你會在某個地方旅行時說出哪位音樂家曾與你走過同一段路。

更重要的 —— 你會更加深刻地感受到藝術的美好，享受精神的盛宴。貝多芬的《命運交響曲》（*Fate Symphony*），那雷霆萬鈞的激昂力量；舒伯特的《小夜曲》，那如銀河繁星般浪漫的夢境；華格納的《婚禮進行曲》，那如天宮聖殿般的純潔神聖；柴可夫斯基（Pyotr Ilyich Tchaikovsky）的《第一交響曲》，那如海上旭日般的華美絢爛……

林錡

代序

第 1 章　聖彼得堡的童年

蕭斯塔科維契一家

在世界音樂史上，俄羅斯民族為人類貢獻了許多世界級的音樂大師，如柴可夫斯基（Pyotr Ilyich Tchaikovsky）、普羅高菲夫（Sergei Prokofiev）、史特拉汶斯基（Igor Fedorovitch Stravinsky）等，他們的音樂跨越五湖四海，陶冶了心靈，點燃了希望，為不同膚色、不同種族的人們帶來了美的享受。作為後來者，德米特里·德米特里耶維奇·蕭斯塔科維契（Dmitri Dmitriyevich Shostakovich）也在世界上引發了持久的讚揚和推崇。不過，與前者被稱為「俄國」作曲家不同，蕭斯塔科維契是一位徹頭徹尾的「蘇維埃」作曲家。

在了解這位「神祕」作曲家的生平和創作之前，我們有必要介紹一下蕭斯塔科維契家族。蕭斯塔科維契家族一直受到 19 世紀至 20 世紀初俄國知識分子的文化傳統和革命民主主義傳統的薰陶和影響。

事實上蕭斯塔科維契是波蘭姓氏，而此時波蘭是俄國的殖民地，它們的關係一向非常緊張。為了反抗俄國的占領，蕭斯塔科維契的曾祖父曾經參加了 1830 年的波蘭起義，在華沙淪陷後遭到流放，而他的祖父博列斯拉夫·彼得羅維奇早在青少年時代就走上了反對沙皇之路。中學畢業之後，博列斯拉夫·彼得羅維奇在格羅德諾鐵路管理局

獲得了一份工作，並加入了一個名為「土地和自由」的祕密革命團體。在這個團體中，他經常發放革命傳單，舉辦了一系列活動。作為波蘭人的後裔，他堅決擁護波蘭革命者的行動，加入了旨在追求波蘭獨立的波蘭委員會。在19歲的時候，他帶頭並成功實施了雅羅斯拉夫・多布羅夫斯基的越獄大逃亡行動，這是他革命經歷中最為輝煌的一頁。雅羅斯拉夫・多布羅夫斯基是一位波蘭革命者，當時被俄國沙皇判處死罪的他，正是在博列斯拉夫・彼得羅維奇等人的幫助下才逃離沙皇的魔爪，後來他擔任了巴黎公社武裝力量的總司令，成為革命者眼中的英雄人物。1866年，俄國的一位重要將軍遇刺身亡，沙皇開始了大規模的搜捕行動，當時正在喀山的博列斯拉夫・彼得羅維奇被捕入獄，最終以「窩藏被通緝的政治犯」的罪名被流放到西伯利亞的托木斯克州。

起初他住在縣城裡，後來搬到托木斯克市，這時他未來的妻子——卡里斯托娃也被流放到這裡，共同的追求和愛好使他們走到一起，成為一對革命夫妻。1873年，博列斯拉夫・彼得羅維奇一家被轉移到納雷姆，這裡的生活條件更加艱苦。正是在這個遙遠的北部邊城，他們的兒子，也是我們的作曲家的父親——德米特里・博列斯拉維奇誕生了。1878年，博列斯拉夫・彼得羅維奇遷到了伊爾

庫次克市。當他擺脫了警察的監視之後，立刻變成了一個天才和一個精力旺盛的社會活動家、藝文評論家以及探險旅行家，後來他擔任了西伯利亞商行伊爾庫次克分行的行長，甚至獲得了伊爾庫次克榮譽公民的稱號。最後，他選擇了留在西伯利亞，並被選為伊爾庫次克市的市長，這對於曾經因犯罪被流放的人員來說簡直是不可思議的，不過博列斯拉夫·彼得羅維奇做到了。

受父親的影響，德米特里·博列斯拉維奇聰明伶俐、勤奮好學，就讀於聖彼得堡大學數學物理系。

在 1900 年大學畢業之後，他選擇了留在聖彼得堡，並在聖彼得堡的標準實驗室取得了一個化學工程師的職位，與著名的俄國化學家門得列夫（Dmitri Mendeleev）共事 —— 這是值得一家人永遠驕傲的事情，蕭斯塔科維契後來曾自豪地回憶這件事。

在這前後，蕭斯塔科維契的母親 —— 索菲亞·瓦西里耶夫娜·柯卡歐琳也來到聖彼得堡求學。索菲亞出生在社經地位較高的家庭，她的父親瓦西里是西伯利亞一個金礦的經理，負責礦場的運作，因此她接受的是管理階層富裕人家女兒的特權教育。1890 年，她被送到沙皇尼古拉一世

為貴族子女創辦的伊爾庫次克學院，當尼古拉二世以皇太子的身分訪問這所學校時，她前往謁見，並表演了一段舞曲。事實上，索菲亞是一位優秀的音樂家，具有很高的鋼琴造詣。1898 年，她的父親辭去金礦的工作，舉家遷往莫斯科，而她則獲準進入聖彼得堡音樂學院深造。

　　求學期間，索菲亞寄住在父親的朋友家裡，在一次音樂聚會中，她認識了未來的丈夫德米特里・博列斯拉維奇。

　　和索菲亞一樣，德米特里・博列斯拉維奇也非常愛好音樂，而且很幽默，兩人都被對方深深吸引，很快墜入愛河。然而這對門不當戶不對的戀人後來經歷了重重磨難才最終走到了一起，於 1903 年 1 月 31 日舉行了婚禮。婚後，他們在臨近標準實驗室的波多斯卡婭街租下了一間公寓，德米特里・博列斯拉維奇繼續工作，索菲亞則放棄了學業，開始了家庭主婦的生活。他們共育有三個孩子，1903 年底第一個女兒瑪露莎出生，三年之後他們唯一的兒子德米特里・蕭斯塔科維契・蕭斯塔科維契出生，1908 年第二個女兒卓雅出生。

天才誕生

　　1906 年 9 月 25 日，蕭斯塔科維契出生於聖彼得堡波多斯卡婭街的一棟樓房裡。聖彼得堡始建於 17 世紀初，是彼得大帝為了向西方學習而建造的「西方之窗」。它建造在一片沼澤地之上，地基使用的花崗岩來自於每一個在那裡居住和工作的人所繳納的稅收，據說每一塊石頭都代表著一個工人的生命。在俄國歷史上，聖彼得堡幾易其名，1914 年之前被稱為聖彼得堡或彼得堡，1914 年至 1924 年被稱為彼得格勒，1924 年為紀念列寧改名為列寧格勒，而蘇聯解體後又恢復了其本來的名稱 —— 聖彼得堡。所謂仁者見仁，智者見智，不同的人對聖彼得堡產生了不同的印象，俄羅斯著名作家伊諾克提·阿南斯基為我們深情地描述了第一次世界大戰之前的聖彼得堡，也是蕭斯塔科維契童年時代的聖彼得堡：

> 我愛聖彼得堡，以及夏日公園裡上百歲的菩提樹，以及彼得大帝的小房子，以及陳列著缺了鼻子的希臘男女眾神的小路……還有涅瓦河寬闊的水流，而城堡那巍峨、優雅的塔尖在夏季的「白夜」裡顯出輪廓。我記得聖彼得堡的氣味和聲音；莫克發亞鋪木街道上疾馳馬蹄的噠噠聲，那是你早晨醒來之後聽到的第一種聲音；斯美奧諾夫斯卡婭擁擠的馬車交通，馬車伕……對他們的馬和其他馬車伕罵著髒話；而我也仍能聞到仲夏裡修路工人的熱柏油氣味……

生於斯長於斯的蕭斯塔科維契，一生都對列寧格勒懷著深厚的感情，他曾深情說道：「我的一生與列寧格勒有著不解之緣，我曾就讀於莫斯科音樂學院……我的前幾首交響曲首先是由著名的列寧格勒愛樂樂團演奏的；無論在哪裡生活，無論我到哪裡演出或遊歷，我都永遠覺得自己是一個列寧格勒人。」

在俄語裡，作為人名的「德米特里」經常被暱稱為「米佳」，因此德米特里‧蕭斯塔科維契經常被人親切地稱為米佳‧蕭斯塔科維契。童年的米佳脾氣溫和，個性內向，據其母親回憶，「兒子像女孩子一樣文靜，而卓雅卻像一個男孩子那樣調皮，活潑的瑪露莎則很早就表現出了平靜而健全的理性。姐妹們總是成為孩子王，有時還欺負德米特里，而他在和小朋友們玩耍的時候從不欺負任何人」。

從蕭斯塔科維契出生開始，音樂聲就一直縈繞在他的耳邊，早在孩童時期，他就顯示出了非同尋常的音樂才能。

成名之後，蕭斯塔科維契很少回憶他的童年，據說他曾經表示：「我的童年沒有什麼特別的事件」。然而某些事件卻深深印刻在他的記憶裡。當時在蕭斯塔科維契家的隔壁居住著一位工程師，同時也是一位狂熱的業餘大提琴手，他經常和朋友們在家裡舉行音樂聚會，演奏莫札特、

貝多芬、鮑羅廷以及柴可夫斯基的四重奏和三重奏。懵懂無知的小米佳經常被這優美的天籟之音所吸引，異常安靜地靜靜傾聽，有時甚至會在門外走廊上坐上好幾個小時，這對於年幼好動的孩童來說，簡直是不可思議。

　　對於蕭斯塔科維契一家來說，音樂是必備的精神糧食，工作之餘的他們經常舉辦有親朋好友參加的音樂晚會。晚會上，德米特里‧博列斯拉維奇喜歡唱一些吉普賽浪漫曲，而小米佳非常喜歡父親的演唱。這些活動在無形之中影響了小米佳的音樂品味，開發了他的音樂潛能，正是家裡的音樂晚會使他熟悉了柴可夫斯基的歌劇《葉甫蓋尼‧奧涅金》，進而才使他到歌劇院欣賞這部歌劇，親睹劇中絕妙的抒情角色，聆聽迷人的管弦配樂，體驗悲憫的人性。儘管蕭斯塔科維契早已經熟記了這部歌劇的大部分樂曲，但當他第一次在劇院聽到這部歌劇由管絃樂團演奏時，還是大為驚訝，正如他所說的那樣，「一個管絃樂的新世界在我面前展開，一個全新色彩的世界……」當小米佳5歲的時候，他和兩個姐妹被帶去聽神話歌劇《蘇丹王》，第二天他就創作出了自己的版本，利用朗誦和唱歌的方式來娛樂家人。要知道，小米佳一直到8歲才開始跟隨母親學習鋼琴，而在此之前的種種早熟的才華顯然不是父母的逼迫所致，而是與生俱來的。

　　當時小米佳的父母並沒有想到他們的兒子會成為一名音樂家，這是因為他的父親和許多親屬都從事科學研究工作，他們希望小米佳走他們的科學研究之路。不過在母親索菲亞眼中，音樂既是家居生活的一部分，也是培養和提高孩子綜合文化素養的重要方式之一，因此在小米佳 8 歲的時候，母親第一次讓他坐在鋼琴旁，開始給他上第一節鋼琴課。如同所有具有音樂創作天賦的兒童一樣，年幼的小米佳喜歡在鋼琴上即興演奏，練習新曲。他的姨媽娜傑葉塔記得他第一次為她彈奏的情形：

> 「這是個蓋滿雪的遙遠村落。」先是一陣快速的音群，然後是一段曲調，伴隨著他的解說 ──「月光照在空曠的路上，那裡有間亮著燭光的小屋。」米佳彈著他的曲調，然後調皮地抬頭盯著他的姨媽，驀地敲了一個高音鍵，並說：「有人在窗口偷看。」

　　如果你認為是小米佳對音樂的愛好和天賦使他對音樂學習產生了濃厚的興趣，認為他少年時代的音樂學習一直很順利，那就大錯特錯了。事實上，當時的他根本不想學習鋼琴演奏，也不願意學習樂理知識。儘管父母一直勸說，甚至強制他學習音樂，可他依然想方設法地逃避音樂課。不過，最終還是母親的堅持取得了勝利，母親的教育理念和教學態度對小米佳產生了重要影響和良好的效果。

正如蕭斯塔科維契後來評價的那樣，他的母親是「初學音樂者最好的教師」。

嶄露頭角

經過一段時間的學習，德米特里天才般的音樂才華很快顯露出來。母親驚喜地發現他擁有絕對音準，不僅能夠準確分辨不同音高的音，而且有著極強的識譜能力，他從來不用專門去背誦樂譜，而是音樂自動地在他腦海中扎根。一個月的音樂學習之後，他已經能夠演奏海頓、莫札特等音樂大師的作品，而且還開始譜曲。作為音樂家，正如《撒旦王的故事》中的王子格維東那樣，德米特里的成長不是在白天，而是在黑夜。

母親很快發現自己已經不能再教授他任何音樂方面的知識了，於是她決定把德米特里送到格列亞謝爾創辦的音樂教室去學習。格列亞謝爾當時已經 66 歲了，在聖彼得堡擁有無可比擬的聲望，他曾經師從李斯特的學生克林德沃斯和庫拉克等著名的鋼琴大師。據說在那裡，德米特里還曾經師從李斯特的另一位弟子——德國著名鋼琴家、指揮家和作曲家漢斯·馮·畢羅。身為一名傑出的和經驗豐富的教育家，畢羅自行研究出一整套鋼琴演奏技巧。德米特里曾回憶說：「畢羅的鋼琴課曾使我受益匪淺。」因

此我們可以毫不誇張地說，格列亞謝爾和畢羅為蕭斯塔科維契的鋼琴藝術奠定了堅實的音樂演奏基礎。與生俱來的音樂才能和科學有系統的後天教育，造就了又一位音樂大師。蕭斯塔科維契沒有辜負眾人的期望，他取得了異常驚人的成績，據說他在 11 歲時就能夠彈奏巴哈《十二平均律》中所有前奏曲和賦格 —— 這在音樂史上只有少數的天才人物才能在如此小的年齡做到這一點。

　　需要指出的是，直到此時，德米特里的父母依然沒有放棄讓兒子選擇某種學術方面的工作的希望。這一時期，德米特里接受的音樂訓練都是在課餘時間進行的，他不得不把主要精力都放在學習科學知識。按照父母的安排，1915 年德米特里被送到希德洛夫斯基學校，那裡主要教授學生純粹的科學知識，這顯然不能滿足德米特里對音樂的熱愛和執著追求，他的成績一直不理想。當 1917 年二月革命爆發的時候，德米特里才上一年級。當時的局勢十分動盪，1917 年沙皇宣布退位，臨時政府執政，社會動盪不安，列寧領導的十月革命正在如火如荼地進行，然而這一切並沒有影響孩子們的音樂學習和例行的教育活動。

　　不過，1917 年 2 月，德米特里開始對格列亞謝爾鋼琴班的學習感到厭煩。原來，年輕的德米特里在某種程度上已經超過了他的老師，而且格列亞謝爾對德米特里作的曲

既沒有表現出絲毫興趣，也從來不表示認同，於是德米特里就不再跟從他學習音樂了。這一年春天，德米特里開始跟從羅扎諾娃學習音樂。羅扎諾娃曾經是德米特里母親的音樂教師，因此她很樂意教授德米特里，更不用說是這樣一位天才少年了。在羅扎諾娃那裡，德米特里在作曲方面的愛好和經驗得到了絕對的支持和鼓勵，他回憶說：

> 羅扎諾娃認為，除了鋼琴學習之外，我必須同時學習作曲。1919 年夏天，當大家發現我在作曲方面表現出堅韌不拔的精神之後，他們帶我去見葛拉祖諾夫……葛拉祖諾夫說，我必須學習作曲。他的權威意見增強了我父母的信心，他們決定讓我在學習鋼琴演奏的同時，也學習作曲知識。接著葛拉祖諾夫建議我報考音樂學院。

德米特里的父母最終尊重了葛拉祖諾夫的建議，同意在不影響正常學業的情況下，把德米特里送到聖彼得堡音樂學院上兒童班，以便讓他接觸到一個整體上較為專業的音樂環境。對於德米特里來說，這是人生的一大選擇。他本可以成為一名出色的學者，但音樂天賦早已決定了他的人生之路。與其說是德米特里選擇了音樂，不如說是音樂選擇了德米特里，選擇了這個天才音樂神童。

在這一時期，德米特里有一幅珍貴的肖像畫，上面描繪著年輕的音樂家彈奏鋼琴的神態，雖然他的面部表情依

然充滿著稚氣，但他的眼神卻閃爍出音樂大師的光芒。它出自於俄羅斯著名畫家庫斯托季耶夫之手，上面寫著「致我的年輕朋友德米特里‧蕭斯塔科維契，1919 年 9 月」。

當時只有 13 歲、名不見經傳的德米特里是如何與庫斯托季耶夫相識，並得到他的賞識的呢？一位名叫朱拉夫列夫的演員在一檔電視節目上次憶了德米特里和庫斯托季耶夫相遇的經過：

> 德米特里的一位同學是彼得格勒某藝術家的女兒，有一天她告訴父親，說班上有一個鋼琴彈得「棒得不得了」的男孩，希望能邀請他來家裡坐坐。於是德米特里應邀到她家裡喝茶，而且理所當然地有人要他彈奏鋼琴，他照辦了：演奏了蕭邦、貝多芬等人的名曲，直到這個女孩打斷他，問他為什麼盡彈些老舊的古典樂曲，並請求他彈奏一首狐步舞曲。女孩的父親開口責備了她，對年幼的蕭斯塔科維契說：「德米特里，不要理她。彈你想彈的。」然後繼續畫他的素描。

當時的庫斯托季耶夫年事已高，而且身患重病，然而這位身材不高、面色蒼白的少年音樂家的演奏卻深深吸引了他。音樂使年齡懸殊的兩位藝術家相遇、相識、相知，並最終成為忘年之交。德米特里非常尊重和愛戴庫斯托季耶夫，經常為他彈奏音樂，並把早期寫的一組前奏曲獻給

了他。至於這幅珍貴的畫像則始終是德米特里的最愛，一直到他去世時都掛在他的住處裡。

革命的洗禮

說起蕭斯塔科維契的童年，我們不能不提到第一次世界大戰和俄國十月革命。這場戰爭和革命的洗禮，深深影響了蕭斯塔科維契的人生追求，決定了他以後的藝術道路。

1914 年，塞拉耶佛的一聲槍響引爆了第一次世界大戰，俄國和德國這對死敵又一次刀槍相向。起初這場戰爭激發了第一波高昂的愛國主義情緒，暫時轉移了俄國的國內矛盾，甚至連具有德國色彩的聖彼得堡這一名字都被改成了彼得格勒，但隨著戰事的持續，政府與民眾之間的矛盾進一步激化。到了 1917 年，局勢急轉直下，民眾的幻想徹底破滅，除了富人之外，每個人都感到了持久戰帶來的壓力，民眾心中的怨憤已無法抑制，彼得格勒再一次成為罷工和集體示威的場所。1917 年 2 月，彼得格勒爆發了罷工和街頭示威，警察和軍隊瘋狂的鎮壓，致使民眾傷亡慘重。在這些街頭暴動中，年輕的德米特里親眼目睹了一個讓他永生難忘的景象：「他們正在驅散街上的人群，有個哥薩克人用軍刀殺死了一名男童。真是嚇人，我跑回家

告訴了父母。」這個印象是如此的深刻,以致他在受革命激發而作的兩首交響曲中,以音樂的形式記述了這件事。

1917 年 3 月 23 日,一場盛大的葬禮在城裡舉行。士兵、水手、工人、學生一起沿著涅夫斯基大街行進,前往公墓合葬因革命而犧牲的人們。他們唱著革命的送葬歌曲《你如受害者倒下》緩步而行,正如約翰·里德(John Silas Reed)形容的那樣:「那緩慢的、悲哀卻又昂揚的吟唱,如此的俄羅斯,而又如此的感人。」

> 你在致命的戰鬥中倒下,
> 為了人民的自由,為了人民的榮耀。
> 你放棄生命和珍愛的一切,
> 你在駭人的牢獄裡受苦,
> 你戴著鎖鏈跋涉流放……
> 背負枷鎖,不發一言,因為你無法漠視同胞的苦難,
> 十月革命時期,列寧在演講
> 因為你相信正義勝過刀劍……
> 時刻必到,你的犧牲有了代價。
> 時候近了,暴政敗亡人民起來,偉大而自由!
> 再會了,兄弟們,你選擇了一條高貴的路,
> 在你墓前我們誓言抗爭,致力於自由與人民的福祉……

那一天,在熙熙攘攘的人群中,就有年輕的德米特里和他的父母姐妹。當晚,德米特里在鋼琴前彈奏了他的

《第 11 號交響曲》，這首曲子後來成為蕭斯塔科維契家的
訪客經常要求彈奏的曲目。面對群眾大規模的遊行示威，
沙皇不得不選擇退位，其權力由臨時政府和蘇維埃政府取
而代之。在推翻沙皇的統治之後，臨時政府和蘇維埃政府
為了爭奪政權展開了激烈的戰爭。1917 年 4 月，列寧乘
坐一輛密封的火車來到彼得格勒的芬蘭車站。列寧的到來
受到民眾的熱烈歡迎，他們早早聚集到車站等候列寧，諦
聽他的演講。而在擁擠的人群中，你會發現一個瘦小的身
影，他就是年輕的德米特里 —— 這在他一生中都是值得
珍視的時刻。

　　1917 年 10 月，蘇維埃軍事委員會攻打了臨時政府所
在地 —— 冬宮。在十月革命的進程中，「曙光號」巡洋
艦發揮了重要的作用，正是在這艘軍艦上打出的炮彈吹響
了攻打冬宮的號角。對彼得格勒的居民來說，停泊在涅瓦
河上的「曙光號」巡洋艦是一個熟悉的景觀，對孩童時代
的德米特里而言也是如此。同時對於聽著「曙光號」的炮
聲而經歷了那段激昂燃燒的歲月的 11 歲孩童來說，這也
成為了一種啟發。經歷了革命的洗禮，蕭斯塔科維契更加
堅定了自己的選擇，正如他晚年接受採訪時所說的那樣，
正是這場革命使他成為作曲家：

這麼說也許有些偏頗，但那的確是我頭一次感到作曲是一
項使命……當然，1917 年的時候我還很年輕，可是我最
初的童稚作品都獻給了革命，並且都來自它的啟發。我
寫了一首無詞的革命頌歌，一首為紀念革命犧牲者的葬禮
進行曲，還有一首是名為《革命的彼得格勒》的未完成作
品。我在第十二交響曲的一個樂章中又用了這個標題……

不同於歷史上的多數作曲家，蕭斯塔科維契生於動亂
時期，親眼目睹了世間的悲慘和黑暗，童年記憶中的殘忍
屠殺一直是他心頭揮之不去的陰影，而革命的洗禮則又堅
定了他走藝術道路的決心。終其一生，我們可以從其作品
中看到他的革命熱情和憂鬱特質。如果我們側耳傾聽，就
會發現蕭斯塔科維契的音樂忠實地描繪了他的生活和時
代。音符雖不是文字，但對於蕭斯塔科維契來說，音樂就
是人類經歷的報導。

第 1 章　聖彼得堡的童年

第 2 章　求學時代

考入音樂學院

　　1919 年，德米特里已經 13 歲了。在葛拉祖諾夫的強烈建議下，父母決定讓德米特里參加彼得格勒音樂學院的考試。由於當時還沒有中級音樂教育水準的音樂專科學校，所以彼得格勒音樂學院不僅招收成年人，還招收兒童。不同的是，成年人是全日制教學，而兒童則是在正常的上課之餘學習音樂知識。這一年秋天，德米特里順利透過了考試，考試時他彈奏了自己創作的幾首前奏曲，監考官有尼古拉耶夫、施坦伯格和葛拉祖諾夫等，他們都對德米特里的表現十分滿意，對他的音樂天賦給予了高度的評價。

　　從此德米特里正式進入彼得格勒音樂學院接受正規的音樂訓練，這一時期在他的一生中具有重要意義。在這裡他師從一大批傑出的音樂家，從他們那裡汲取了豐富的營養，不過他的音樂發展並不只是局限在課堂學習上。正如他本人回憶的那樣，他是一個求知欲和工作能力都很強的學生，總是帶著濃厚的興趣去學習，他盡可能利用一切可以利用的條件，大幅度擴充自己的藝術視野，迫切地汲取一切有用的知識。我們甚至可以說，他並不是從一所音樂學院畢業的，而是同時畢業於幾所音樂學院。

　　在眾多音樂教師中，對蕭斯塔科維契影響最大的就是

尼古拉耶夫。在當時的彼得格勒，尼古拉耶夫是赫赫有名的鋼琴大師，他曾是著名的鋼琴教育家普哈利斯基和薩福諾夫的學生，他創作的多部作品都獲得了廣泛的認可，享有國際聲譽。據統計，先後在他的鋼琴班上課的學生有150多人，除了蕭斯塔科維契之外，還有索夫羅尼茲基、薩福申斯基、拉祖莫夫斯卡婭等著名鋼琴家。他強烈反對所謂古典權威式的演奏學派，這一派過分強調指法技巧，其代表人物之一就是蕭斯塔科維契的首任鋼琴教師 —— 格列亞謝爾。難能可貴的是，儘管蕭斯塔科維契的鋼琴演奏技巧不符合尼古拉耶夫的教學原則，但他並沒有完全打破蕭斯塔科維契原有的技巧基礎。作為一名藝術教育家，尼古拉耶夫更注重的是對學生演奏理念的培養，對於蕭斯塔科維契這樣的音樂天才來說，這種做法剛好是最重要的。在教授鋼琴的同時，尼古拉耶夫還十分重視蕭斯塔科維契的作曲狀態，經常給他寶貴的建議，以此來幫助蕭斯塔科維契。後來蕭斯塔科維契回憶說：「令人遺憾的是，列昂尼德·弗拉基米羅維奇·尼古拉耶夫沒有開設專門的作曲班。」對於尼古拉耶夫的培育之情，蕭斯塔科維契充滿了感激。許多年之後，他特地譜寫了《第二鋼琴奏鳴曲》，並把它獻給了自己的老師尼古拉耶夫。

　　如果說尼古拉耶夫引導蕭斯塔科維契徜徉在鋼琴的海洋裡，那麼施坦伯格則讓他自由翱翔於音樂的世界之中。

　　施坦伯格是著名音樂家林姆斯基 —— 高沙可夫的得意門生，蕭斯塔科維契一直在他的指導下學習作曲和配器法。身為林姆斯基 —— 高沙可夫的繼承人之一，施坦伯格具備精湛的藝術技藝和高超的教學方法，他把自己的知識和經驗毫無保留地傳授給蕭斯塔科維契，從而大大促進了其音樂素養的全面發展，激發了他對古典音樂的熱愛，並幫助他掌握了作曲技巧。後來，當朋友們談到他的《第一交響曲》時不禁發出這樣的疑問：當他還是音樂學院的學生時，怎麼就能如此牢固地掌握配器法呢？

　　蕭斯塔科維契不無得意地說：「這就是我跟從施坦伯格學習的結果。」

　　除了學習音樂之外，年輕的蕭斯塔科維契並沒有閒著。在這裡他認識了很多朋友，並結識了許多已經成名的音樂家。其中最重要的朋友就是謝爾巴喬夫。他是列寧格勒著名的作曲家和教育家，他在教學生涯中始終堅持與施坦伯格不同的原則，比較重視現代音樂的發展，這對於年輕的蕭斯塔科維契來說顯然具有更深遠的意義。他曾陪同謝爾巴喬夫參加了列寧格勒著名的俱樂部，在那裡蕭斯塔科維契演奏了自己的早期作品，其中包括《鋼琴前奏曲》、《幻想舞曲》、《雙鋼琴舞曲》、無聲套曲《克雷洛夫寓言》，以及成為他本人創作活動中重要分界線的《第一交響曲》。

當時，音樂學院作曲系的學生也創立了自己的創作俱樂部，而蕭斯塔科維契也加入了這個俱樂部。據說當時根據學生和有關教授的提議，選定了蕭斯塔科維契為青少年作曲家領袖。他們時常舉辦各種音樂演奏會，帶著極大的興趣欣賞愛樂樂團舉辦的音樂會，觀看樂隊的排練，欣賞馬林斯基劇院的戲劇。

對蕭斯塔科維契來說，音樂是最重要的，但並不是全部。身為年輕的音樂家，蕭斯塔科維契很早就酷愛文學，果戈里、列斯科夫等作家對他產生了深遠的影響，他在後來的創作中多次從這兩位作家的作品中汲取營養。此外，普希金、謝德林、杜斯妥也夫斯基等都是他喜愛的文學作家。除了音樂和文學，他還熱愛運動，特別是足球運動。

即使按照現在的標準，他也是一個十足的足球迷，不僅精通足球運動的各種規則，還寫過一些足球比賽方面的評論文章。

在介紹蕭斯塔科維契的求學和成長經歷時，我們無法迴避一位十分重要的人物——葛拉祖諾夫。前面我們已經提到過他，正是在他的強烈建議下，蕭斯塔科維契的父母才改變初衷，決定把他送到音樂學院深造。在蕭斯塔科維契的音樂道路上，葛拉祖諾夫堪稱他的伯樂，從某種程度上，甚至可以說如果沒有葛拉祖諾夫的積極提拔和熱情

幫助，就沒有蕭斯塔科維契的音樂成就。那麼葛拉祖諾夫到底是一個什麼樣的人呢？在俄國音樂史上，葛拉祖諾夫雖然沒有柴可夫斯基、史特拉汶斯基和蕭斯塔科維契那樣如雷貫耳，但也占據一席之地，取得了卓著的音樂成就。亞歷山大·康斯坦丁諾維奇·葛拉祖諾夫（1865 —— 1936）是俄羅斯著名的音樂家，年僅 16 歲的他就因其《第一交響曲》而一鳴驚人，宛如一顆彗星橫空出世，光芒四射，令世界樂壇為之矚目。他是一個充滿交響樂思維的作曲家，與音樂史上的其他大師一樣，葛拉祖諾夫通常也要等到對樂曲已經胸有成竹之後才開始書寫，而一寫下來就是定稿。他是一位技藝精湛的樂器演奏家，對於樂隊中的每一件樂器都瞭如指掌，運用自如。1896 年，葛拉祖諾夫訪問倫敦，在指揮排練他的《第四交響曲》時遭到了樂手的抵制，作曲家當場從容不迫地拿起圓號，吹出了被認為「不可能」演奏的音符。葛拉祖諾夫的才華引起了柴可夫斯基的極大關注，1890 年，柴可夫斯基在致葛拉祖諾夫的信中寫道：「我是你的才華的熱烈崇拜者，我極為珍視並認真看待你的追求、你對藝術的忠誠。我願促成你的才藝充分發展，我願能夠對你有所助益。」在以後的日子裡，柴可夫斯基不斷給予他指導和幫助，極大地提高了葛拉祖諾夫的音樂水準。

　　從 1899 年起，葛拉祖諾夫在聖彼得堡音樂學院任教，並於 1905 年出任學院院長，一直到 1928 年退休為止。除了在音樂創作方面取得的輝煌成績外，葛拉祖諾夫從事音樂教育 30 餘年，貢獻卓著，為俄羅斯培養了大批音樂人才，堪稱俄羅斯專業音樂教育的奠基人之一。1922 年，蘇聯政府表彰葛拉祖諾夫創作生涯四十週年，授予他「蘇聯人民藝術家」的光榮稱號，並決定給予他便於他開展創作工作和與他成就相符的生活條件。但他馬上表示，希望不要把他置於和其他公民不同的生活條件下，同時呼籲政府關照音樂學院的取暖問題，從而及時解決了學院急需的柴火。他曾風趣地告誡自己的那些學生：「你們真幸運，年輕人。有那麼多美好的事物等著你們去發現。而我呢？什麼都已經涉獵了，不幸啊！」

　　正是葛拉祖諾夫發現了蕭斯塔科維契這顆天才之星，並積極引導他在音樂道路上披荊斬棘，不斷前進。當蕭斯塔科維契考入音樂學院的時候，葛拉祖諾夫已經在那裡擔任了 15 年的院長，他為這位天才的表現興奮不已。在評論蕭斯塔科維契早期作品的時候，他曾說過這樣的話：「儘管我不喜歡，可時代是屬於這個男孩的，而不是屬於我的。」

　　後來的事實證明了葛拉祖諾夫的斷言，蕭斯塔科維契果然沒有讓他失望。這並不是隨便哪個人都能說出的話，

在蕭斯塔科維契孩童時期就敏銳地發現他的發展前景，只有慧眼識珠的葛拉祖諾夫能做得到。事實上，在那個年代，任何人都沒有像老院長那樣，如此肯定而自信地說過蕭斯塔科維契的天賦和前途。1922 年，葛拉祖諾夫在蕭斯塔科維契作曲的考試卷上作了這樣的批註：「絕對鮮明、早期顯露出來的天賦；令人驚訝和讚嘆的天賦；極好的創作技藝，豐富而突出的音樂內容 。」三年後，他又寫下了這樣的評語：「蕭斯塔科維契展示出鮮明而傑出的創作天賦；音樂中有許多幻想和新的發明；他現在正處於探索階段……。」

作為 1880 年代崛起的藝術家，葛拉祖諾夫反對新音樂中的許多東西，對於蕭斯塔科維契創作中的某些因素，他並沒有完全接受。有一次，他曾經批評過蕭斯塔科維契的演奏聽起來有點枯燥，而且演奏技巧超過了情感，和聲也顯得生硬。當聽過蕭斯塔科維契的畢業作品 ——《第一交響曲》之後，他向蕭斯塔科維契提出了軟化過多和聲稜角的修改建議。雖然蕭斯塔科維契沒有跟院長發生爭執，但他依然堅持作品的原樣，沒有作任何的修改。

難能可貴的是，這些不愉快並沒有影響到葛拉祖諾夫對蕭斯塔科維契的喜愛和讚許，他依然堅定地支持他、幫助他。當學院行政長官打算取消蕭斯塔科維契的獎學金

時，葛拉祖諾夫堅決予以反對，他對那位長官說：「蕭斯塔科維契是蘇聯藝術創作的最佳希望之一！」有一次，蕭斯塔科維契病得很嚴重，葛拉祖諾夫看在眼裡，急在心裡，他親自寫信向蘇聯教育人民委員會求助，信中寫道：「假如這個人物去世，必將對世界藝術的發展帶來無法挽回的損失。」事實正是如此，雖然 1923 年蕭斯塔科維契還不滿 17 歲，但葛拉祖諾夫就已經預見他對世界的意義。

　　葛拉祖諾夫不僅這樣說，而且還以實際行動及時向蕭斯塔科維契提供了物質幫助。他從「鮑羅廷基金會」的資金中專門撥款，並以此作為蕭斯塔科維契的獎學金。他還為蕭斯塔科維契的糧食補助來回奔波。1922 年，蕭斯塔科維契的父親因肺炎去世，一家的經濟狀況更加糟糕。不久後蕭斯塔科維契感染了肺結核，為了治病他需要一大筆錢，對此葛拉祖諾夫也給予了無私的幫助。

　　「千里馬常有，而伯樂不常有」，對蕭斯塔科維契來說，葛拉祖諾夫就是他的伯樂，可以說，如果沒有葛拉祖諾夫的發現、培養和幫助，就沒有蕭斯塔科維契對世界的影響。

艱難的生活

　　我們在前面說過，蕭斯塔科維契的父親大學畢業之後，在聖彼得堡標準實驗室找到了一份工作，對於當時普通的俄羅斯家庭來說，這是一份非常不錯的工作。1914 年第一次世界大戰爆發，整個俄羅斯都陷入了戰亂和飢餓之中，當然這是對窮人來說的，而當時的蕭斯塔科維契一家顯然不屬於窮人的行列。事實上，戰爭使得蕭斯塔科維契一家的經濟狀況越來越好。原來，蕭斯塔科維契的父親在一家軍火公司得到了商務經理的職位，他的薪水很快幫助他們一家購買了一套新的公寓，並在鄉間擁有了一幢別墅和兩輛汽車。

　　然而革命的爆發既改變了俄國的一切，也改變了蕭斯塔科維契一家的生活，使得他們的生活與革命前相比有了天壤之別。1917 年革命爆發，接著是三年的內戰，人民在酷寒嚴冬裡因食物和燃料的短缺而飽受苦難。正如女詩人阿赫瑪托娃在日記裡記載的那樣：「斑疹、傷寒、饑荒、槍擊，公寓陷入黑暗，人們因飢餓而水腫得無法辨認……」為了取得戰爭的勝利，蘇維埃實行了「戰時共產主義」政策，將工商業全面國有化，向農民強制徵收農作物，以物資抵付薪資，並強制中產階級服勞役。在革命的洪流中，蕭斯塔科維契一家不得不作出調整，當革命士兵宣布徵用

蕭斯塔科維契家的汽車時，他們沉靜地服從了命令。

　　由於新政權和革命餘波所帶來的工作、財務、物質和社會的壓力，使蕭斯塔科維契的父親於 1922 年驟然辭世，這時蕭斯塔科維契只有 16 歲。對於失去支撐與依靠的蕭斯塔科維契一家而言，這是一段充滿憂慮、物質匱乏與勞苦工作的時期。儘管有葛拉祖諾夫和其他友人的幫助，蕭斯塔科維契一家的經濟狀況依然很不樂觀。但是蕭斯塔科維契的母親並沒有屈服於命運的安排，而是以堅強的毅力改善家裡的生活。於是，這位年近 50 歲、受過高等教育、深具文化涵養的女人在勞工工會中找到了一份收銀員的工作，她每天要工作 13 個小時，還不得不面對無法預測的危險。在一個下班回家的晚上，一名歹徒襲擊了她，希望能從她身上找到一些錢。歹徒的襲擊使她的頭部遭到重創，但強韌的肉體和堅忍的意志讓她戰勝了死神。但之後由於有 100 盧布從她的收銀機中不翼而飛，她因遭受懷疑而被革職。

　　由於母親失業，家裡三個年輕的成員都得盡力負擔家計。21 歲的姐姐瑪露莎在一所芭蕾舞學校當音樂老師，教授鋼琴，而蕭斯塔科維契則找到了一份為電影伴奏的工作。那時還處於無聲電影階段，所有的電影都是由鋼琴家隨著畫面進行伴奏。蕭斯塔科維契曾在列寧格勒的許多電

影院伴奏，他的即興伴奏深深吸引了場內樂感良好的觀眾，他們多次邀請自己的熟人前去電影院，目的是為了讓朋友們欣賞到這位年輕而一無所有的音樂家的演奏。然而鋼琴伴奏是一種異常艱苦的工作，他常在寒冷而有怪味的戲院裡敲著鋼琴，直到深夜，然後在凌晨一點左右筋疲力盡地回到家中。這個工作持續了一年左右，後來他不得不終止這份工作，因為做電影院裡的鋼琴伴奏占去他大量寶貴的時間和精力，使他無暇從事自己的音樂創作活動。多年以後，蕭斯塔科維契仍然對這段經歷記憶猶新，他在給朋友的信中是這樣說的：

> 我對「光明戲院」的記憶絕對稱不上快樂……我的工作是為銀幕上的情感伴以音樂。它令我厭煩疲倦。工作繁重而薪水微薄，但是我耐著性子期待著領取那微不足道的酬勞。當時我們的生活是如此艱苦。

生活的艱辛磨練了青少年時代的蕭斯塔科維契，錘鍊了他的韌性和毅力。引人注目的是，正是在那段艱苦的年代裡，蕭斯塔科維契的某些重要特點才得以顯露出來。當時已經具有很高知名度的兒童鋼琴教師、蕭斯塔科維契家的朋友克拉夫季婭·盧卡舍維奇在談到 15 歲的蕭斯塔科維契時，驚喜地指出：「米佳·蕭斯塔科維契剛一出生，我就認識了他。他天生具有溫柔善良的個性，有一顆崇高、

純潔和充滿稚氣的心靈。他喜歡讀書，喜歡世界上一切美好的事物。」

　　除了經濟上的困窘之外，精神上的打擊也接踵而至。在那個動盪不安的年代，「中產階級」的背景對蕭斯塔科維契一家毫無益處。工人階級已經完全掌控了文化領域，舊時的中產階級知識分子遭受到了嚴重的打擊。1923 年，一個名為「無產階級音樂家聯盟」的團體成立，他們在刊物上以與無產階級的「社會異質」為由，大肆詆毀幾位古今大作曲家和他們的音樂，傳統的音樂都被扣上「形式上技巧純熟，內容卻表達衰頹的中產階級理念」的帽子。

　　在這種氛圍下，政治侵擾了音樂學院，年輕的蕭斯塔科維契也逃不過嫉妒與陰謀。自從父親去世之後，蕭斯塔科維契一直受到葛拉祖諾夫的關心和愛護，然而隨著學生團體政治權利的增加，他受到了越來越多的挑戰。曾經有人想把蕭斯塔科維契從音樂學院趕出來，並取消他的獎學金。據賽洛夫回憶，事情的經過是這樣的：

　　由施密特與任辛領導的一群學生，以投票的方式決定將德米特里逐出音樂學院，因此院方考慮終止他的鋼琴課程。一群學生在有關單位撐腰的情況之下，企圖停付葛拉祖諾夫給他的獎學金，不過葛拉祖諾夫以這是他的私人贈予為由否決了這項決議。

　　此外這些人還試圖使蕭斯塔科維契無法獲得尼古拉耶夫的正式核準，而不能如期舉行柴可夫斯基第一鋼琴協奏曲的音樂會。與困窘的經濟狀況和糟糕的健康狀況相比，這種精神上的折磨更為深入骨髓，無疑給年幼的蕭斯塔科維契造成巨大的傷害。但是，這一切都沒有磨滅蕭斯塔科維契追求音樂的勇氣和毅力，在這段時間裡，他充分利用時間，如飢似渴地學習音樂知識，並開始了最初的音樂創作活動。

《第一交響曲》

　　蕭斯塔科維契在音樂創作上一直十分活躍，很小的時候他就能根據原有的曲譜進行即興演奏，革命期間他甚至創作了自己的第一部歌劇《吉普賽人》。這些音樂創作十分稚嫩，是蕭斯塔科維契出於好奇的自發行為。他真正的創作要從進入彼得格勒音樂學院開始，從 1919 年到 1924 年，他創作了許多作品，其中有標號的作品目錄如下：

op.1 —— 詼諧曲（起初是為鋼琴而作，後改編成樂隊演奏曲目）

op.2 —— 八首鋼琴前奏曲

op.3 —— 為樂隊而作的變奏曲

op.4 —— 為次女高音而作的克雷洛夫寓言兩首

op.5 —— 為鋼琴而作的三首幻想舞曲

op.6 —— 為鋼琴而作的組曲

op.7 —— 為樂隊而作的詼諧曲

op.8 —— 鋼琴、小提琴與大提琴三重奏

op.9 —— 大提琴與鋼琴樂曲三首

op.10 —— 第一交響曲

這位年輕作曲家的創作與他本人的演奏藝術一樣，同樣獲得了非同一般的高度評價。俄羅斯小提琴家和音樂評論家瓦爾特曾經這樣寫道：

> 在蕭斯塔科維契的演奏中，人們聽到了天才的愉快而平靜的自信。這句話不僅是指蕭斯塔科維契絕妙的演奏藝術，而且還指他的作曲技藝。
>
> 在眾多早期的作品中，最引人注目的是《第一交響曲》。這是他的畢業之作，也是成名之作，在蕭斯塔科維契的創作生涯中具有里程碑的意義。在介紹這部經典作品之前，我們有必要先了解一下他前面的作品。值得一提的是他的前奏曲。從蕭斯塔科維契的音樂歷程來看，這幾首前奏曲顯然還不能稱為成熟的作品，但正是在這些尚未成熟的作品中，人們看到了這個年輕作曲家獨特而豐富的音樂天賦。作曲家的風格已經在精緻而詼諧的《a 小調前奏曲》中有所展現，這首前奏曲預示著《第一交響曲》風格中某些元素的形成，突出了鋼琴曲晶瑩剔透的特點，而《降 D

大調前奏曲》的音樂則以其細膩的情緒色彩和心理特點吸
引著聽眾。我們從中可以窺見一個未來的藝術大師，只有
這樣的大師才能夠透過自己的音樂真實地反映人類各種不
同的內心想法和感受。

1926 年 5 月 12 日的晚上，一場盛大的音樂會正在彼
得格勒進行，音樂廳中座無虛席，濟濟一堂，觀眾滿懷熱
誠地聆聽著，幾乎聽不到一絲雜音。演出結束之後，現
場觀眾久久不願離去，要求演奏者重新演奏其中的第二
樂章。

最後，作曲家到舞臺謝幕，聽眾發現他只是一個大孩
子，立刻又一次爆發出雷鳴般的掌聲和喝彩聲。這個男孩
就是年僅 20 歲的蕭斯塔科維契，當晚演出的作品正是他
的成名之作 —— 《第一交響曲》。

那場首演音樂會是蕭斯塔科維契一生中最重要的事
件，他內心的緊張和激動是可想而知的。他最擔心的是音
樂配器的品質，因為這是他平生第一次譜寫如此大規模的
和結構複雜的總譜。5 月 10 日，當音樂會排練結束之後，
他給母親打電話說：「一切正常，聽起來效果還不錯。」
儘管如此，5 月 11 日晚上他還是徹夜未眠。最終，他取得
了成功。俄羅斯著名指揮家尼古拉‧馬爾科指揮了這部作
品，他是這樣評價這場演出的：

觀眾極受震撼，音樂廳裡有一股嘉年華的氣氛。這種感覺
難以言喻，但是在這次演奏中，毫無疑問有種正面的特
質。這種感受通常只在演奏真正卓越的作品時出現，還不
是一般情況能造就出來的普通成就，而是一次真摯而自然
的賞識。這次的情況正是如此。

　　兩個月後，《第一交響曲》在莫斯科演出，蕭斯塔科
維契親自彈奏了其中的鋼琴部分。莫斯科「晚間電臺」以
下列文字總結了這位青年作曲家給人的印象：「音樂家中
偉大的領袖人物移居國外所留下的空缺並未使我們驚懼，
因為他們後繼有人。」《第一交響曲》是成功的，也是幸
運的，短短幾年之間，這部作品就被列入世界著名指揮大
師的演奏曲目之中。1927 年，德國著名指揮家布魯諾・華
爾特在柏林指揮演奏了《第一交響曲》；1928 年，美籍波
蘭指揮家李奧波德・史托考夫斯基在美國費城演奏了這部
作品；1931 年，阿圖羅・托斯卡尼尼在紐約指揮演奏了這
部作品。從首演至今，一個世紀將要過去，但是《第一交
響曲》依然是常演不衰的固定曲目，不時響徹在俄羅斯乃
至世界許多城市的上空。

　　在被《第一交響曲》征服的同時，人們不禁會發出這
樣的疑問：對於年僅 20 歲的蕭斯塔科維契來說，這部不
朽之作是怎樣創作出來的呢？《第一交響曲》的構思是從

1923 年開始的，那時他已經為該曲的創作勾畫了不少草圖，打了多次草稿。直到 1924 年 10 月，他才正式開始譜寫這部交響曲，1925 年 2 月他完成了前三個樂章的縮編譜，同年 7 月 1 日正式完成全譜。事實上，1925 年蕭斯塔科維契從莫斯科音樂學院作曲系畢業，並直接升入研究生班深造，《第一交響曲》正是他的畢業考試作品。事實證明，《第一交響曲》完全是經得起考驗的畢業論文，它結構嚴謹、主題統一、形式均衡、配器手法穩健，贏得了考試委員會一致而熱情的讚許，並決定儘快安排它公開演出，於是我們就看到了《第一交響曲》首演的盛況。

下面，讓我們來具體欣賞一下《第一交響曲》的音樂藝術吧！

《第一交響曲》共有四個樂章。第一樂章以一種驚慌不安的，甚至有些陰鬱的節奏開始，首先就給人營造出了一種神祕之感。接下來的主部聲音透明而低沉，進行曲的節奏和旋律柔軟而曲折。捷克著名作家和藝文評論家馬克斯・勃羅德給予了《第一交響曲》高度的評價，關於第一樂章，他是這樣說的：「從前幾個小節開始，樂聲就頓時使整個樂曲沸騰起來了，音樂中充滿了各種對比：既有飽滿的熱情，也有足夠的溫柔；既充滿理想，又有威武的氣概；既有歡騰，也有悲傷和獲得自由的人們的心聲。」

　　第二樂章是詼諧曲，充滿了愉快、幽默的氣氛，與第一樂章形成鮮明的對比。這一部分是全曲的精華所在，在首次演出時就應觀眾的要求而演奏兩遍，布羅德稱之為「民族音樂的無比力量的莊嚴宣誓」。

　　第三樂章的內容比較複雜，它的主題傳達著愉快的心情和崇高的自然形象。與此同時，也包含著另一種音樂理念，即堅定有力的和命令式的動機，類似於革命歌曲的進行曲旋律。

　　第四樂章是《第一交響曲》中動感最強的樂章，其主要的音樂內容包括朗誦藝術和充滿熱情的旋律，漩渦式進行並夾雜著諧謔意味。這一樂章中給人最大震撼的就是表現驚恐和緊張的方法。當這種驚恐和緊張達到最大極限時，樂隊突然中斷演奏，接著定音鼓轟鳴而沉重的敲擊聲打破了突然降臨的沉寂。但交響曲並不是以悲劇結尾的，生活還在繼續，作品的最後幾個小節似乎是在向人們發出「前進」的召喚。布羅德對第三、四樂章的評價非常中肯，「儘管結構比較簡單，但仍然使人感到了由旺盛青春活力迸發出來的無限力量」。事實上，蕭斯塔科維契的《第一交響曲》與生活緊密連繫在一起，甚至當時西方的評論家也在音樂中聽到了蘇維埃時代的召喚。1939年，《美國音樂》曾作出這樣的評價：「這是透過音樂和生活

反映出新一代人們的心聲。」

　　在這部早期作品中，蕭斯塔科維契並不是在各方面都做到了完美無缺，有些地方也會出現辭藻過於華麗和風格前後不一的現象。但不管怎麼說，對於一位 19 歲的少年來說，我們不能過於苛刻，更何況他的作曲技巧確實非常扎實。總之《第一交響曲》喚醒了一大批音樂鑑賞家，使他們更加信任這部作品的作者。與此同時，人們開始對這位年輕的作曲家寄予更大的希望。

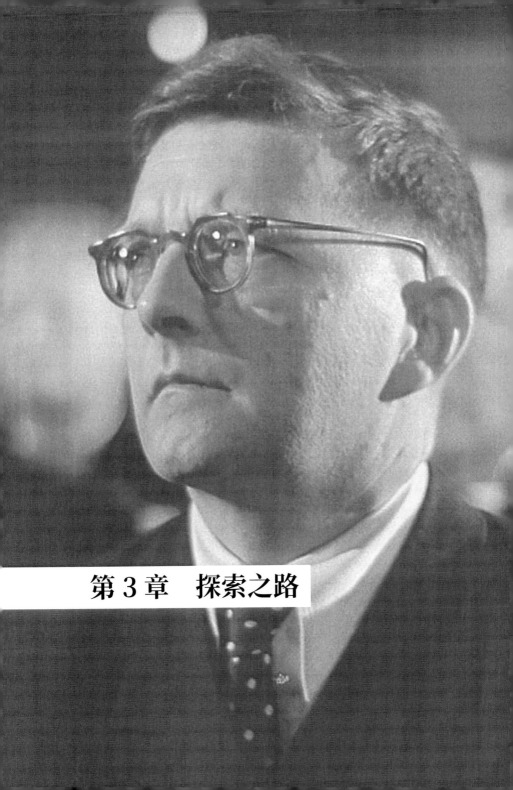

第 3 章　探索之路

華沙失利

　　1925 年，蕭斯塔科維契成為莫斯科音樂學院的研究生，但他的生活依然過得十分艱難。在這段艱難的日子裡，許多熱心人都伸出了援助之手，其中就有列寧格勒軍區總參謀長沙波什尼科夫。這要從蘇維埃國防人民委員圖哈切夫斯基和著名的音樂評論家日利亞耶夫說起。在國內戰爭期間，兩人曾一起在部隊服役，並保持著良好的關係。日利亞耶夫把蕭斯塔科維契一家的困境告訴了圖哈切夫斯基，而圖哈切夫斯基也是一位音樂愛好者，他非常欣賞蕭斯塔科維契的音樂天賦，於是他特地請求沙波什尼科夫幫助這位年輕的作曲家。

　　這一時期，蕭斯塔科維契還遇到了他一生的摯友 —— 伊萬‧伊萬諾維奇‧索列爾金斯基。索列爾金斯基對蕭斯塔科維契的生活和創作產生了重大影響，正是在他的引領下，蕭斯塔科維契開始認真研究勃拉姆斯、馬勒、布魯克納等人的音樂，尤其是他對馬勒音樂的興趣，很早就反映在其創作之中。1944 年，索列爾金斯基在自己創作最旺盛的階段與世長辭，蕭斯塔科維契失去了這位知音。為了悼念這位朋友，他把自己創作的最佳室內樂之一 ——《第三交響曲》獻給了索列爾金斯基。

　　在研究生階段，蕭斯塔科維契不停地思考自己的人生

之路：畢業之後，我將從事哪項專門的工作？是做一名鋼琴家，還是做一名作曲家？二者兼得顯然是不可能的，最終他選擇了做作曲家。但這並不能否認他在鋼琴演奏方面的天才。事實上，蕭斯塔科維契曾連續多年一直把大部分精力投入在鋼琴演奏上，他曾經演奏過蕭邦的鋼琴協奏曲、柴可夫斯基的《第一鋼琴協奏曲》、普羅高菲夫的《第一鋼琴協奏曲》，很快便躋身於當時蘇聯著名的鋼琴家行列。

1926 年底，第一屆蕭邦國際鋼琴大賽將於 1927 年在華沙舉辦的消息傳到彼得格勒，蘇聯決定選派一批年輕的鋼琴家前去參賽。當時的國家學術委員會提名推薦了五名蘇聯最優秀的鋼琴家，蕭斯塔科維契就赫然在列。

眾所周知，蕭邦國際鋼琴大賽每五年在波蘭首都華沙舉辦一次，至今已有九十多年的歷史。它是世界上最著名、最嚴格、級別最高的鋼琴比賽之一，堪稱音樂界的奧運會，它不僅記載著現代鋼琴家們的年少風華，更是 20 世紀鋼琴演奏史上不朽傳奇的見證。而舉辦蕭邦國際鋼琴大賽的緣由，有種說法是，第一次世界大戰後，蕭邦的音樂被世俗氣息曲解成靡靡之音，甚至連專業音樂院校都不願意再將蕭邦的作品作為教學曲目。在這樣的情況下，波蘭的鋼琴家和音樂教育者們決定舉辦「蕭邦國際鋼琴大

賽」，以此發揚蕭邦的音樂精神，並發掘出優秀的蕭邦音樂詮釋者。

蕭邦是蕭斯塔科維契最喜歡、最崇拜的音樂大師之一，早在孩童時期他就開始關注並演奏蕭邦的作品，給觀眾留下了深刻的印象。據阿爾什萬格回憶說，他清楚地記得蕭斯塔科維契「對偉大的波蘭作曲家進行的深刻的、憂傷而莊嚴的、區別於所有沙龍式演奏的和異常認真的詮釋」。蕭斯塔科維契的摯友、《蕭斯塔科維契傳》的作者丹尼列維奇曾有幸聆聽了蕭斯塔科維契演奏的蕭邦音樂，受到很大的震撼，他說：「當蕭斯塔科維契詮釋蕭邦和李斯特的作品時，他是一位浪漫主義鋼琴演奏家；而當他演奏自己創作的作品時，則是另一類鋼琴家，他此時的演奏體現出了他從尼古拉耶夫老師那裡繼承來的理智、嚴謹的準確度和清晰度以及明快的節奏感。」

按照規定，第一屆蕭邦國際鋼琴大賽的演奏曲目是：指定曲 —— 蕭邦的《升 f 小調波蘭舞曲》；自選曲 —— 一首敘事曲、兩首前奏曲、兩首小夜曲、兩首練習曲和兩首瑪祖卡舞曲。為了準備這次大賽，蕭斯塔科維契投入了百分之百的精力。1927 年 1 月 14 日，五名蘇聯鋼琴家在莫斯科音樂學院大音樂廳分別演奏了個人的參賽曲目，蕭斯塔科維契的演奏充滿了獨特的詩情畫意，但聽起來有些

缺乏感染力，而另一位選手列夫·奧博林則贏得了現場觀眾的一致好評。一週之後，他們啟程去往華沙，在那裡，奧博林不僅征服了所有的評委，而且還征服了華沙的聽眾，獲得了一等獎，而蕭斯塔科維契則折戟沉沙，僅僅獲得了榮譽證書。

　　這一結果令蕭斯塔科維契很失望，甚至有些憤怒。實際上，朋友們對他的期望更高。至於為什麼沒有獲得獎項，一個重要的原因是他在比賽期間生病了，這無疑會影響他演奏的效果。當時他感到身體很不舒服，從華沙回來之後，便在醫院做了闌尾炎手術。除此之外，顯然還有其他原因使他未能獲獎。當時波蘭的一部分人認為，在蘇聯前來參賽的人中如果有三位獲獎，甚至包括一個一等獎，必然會導致波蘭鋼琴家處於劣勢。於是，蕭斯塔科維契和另外一名蘇聯鋼琴家成了犧牲品。正如當時的報刊所報導的那樣，波蘭女鋼琴家艾特金娜的演奏遠不如蕭斯塔科維契，卻獲得了三等獎。

　　比賽結束之後，蕭斯塔科維契並沒有馬上回國，而是分別在華沙和波蘭其他幾個城市舉辦了巡迴演出，除了演奏其他人的曲目外，他還演奏了自己的《第一號鋼琴奏鳴曲》。在此後的一段時間裡，他依然從事鋼琴演奏活動，經常參加一些室內樂隊的演奏，並為歌唱家伴奏。到了

1930 年代，蕭斯塔科維契就不再公開演奏「他人的作品」了。也正是從那時開始，他把自己所有的精力都放在音樂創作上，徹底放棄了成為一名專職鋼琴家的理想。

風格巨變

　　在《第一交響曲》完成之後，蕭斯塔科維契很快又回到他非常喜愛的鋼琴音樂創作上，1926 年他完成了《第一號鋼琴奏鳴曲》，1927 年又完成了以《格言》為題的鋼琴作品套曲。之後他暫時放棄了鋼琴作品的創作，直到 1932 年才重溫這一創作體裁。1932 年起他譜寫了《二十四首前奏曲》和《第一號鋼琴協奏曲》，此後又經歷了一個停頓，直到 1942 年他創作了《第二號鋼琴協奏曲》，又過了 8 年，他才重新開始譜寫《二十四首前奏曲和賦格》，期間他還創作了六首兒童鋼琴作品。在蕭斯塔科維契的創作經歷中，為什麼會出現這麼長時間的「停頓」呢？其主要原因在於蕭斯塔科維契對其大型作品的創作構思是交響曲，而不是鋼琴曲。從音樂內容上講，在他創作的鋼琴作品中，只有一部可以與他的交響曲相媲美，那就是完成於 1950 年的《二十四首前奏曲和賦格》，後面我們將詳細分析這部作品。

　　對於蕭斯塔科維契來說，交響曲如同一塊磁性十足的

磁鐵深深吸引著他，讓他為之耗費全部的時間和精力。當他完成鋼琴作品套曲《格言》之後，便迫不及待地開始了《第二交響曲》的譜寫工作。1927年，為了紀念十月革命勝利十週年，蘇聯國立出版社邀請蕭斯塔科維契譜寫一部交響曲，這就是他的《第二交響曲》，其全稱是《獻給十月革命的交響曲》。1927年11月5日、6日，《第二交響曲》在列寧格勒舉行了兩場首演，參加演出的有列寧格勒愛樂樂團和列寧格勒模範合唱團，演出的指揮工作依然由著名的指揮家馬爾科擔任。蕭斯塔科維契的新作又一次獲得了成功。在演出結束之後，應聽眾的強烈要求，他不得不多次返場謝幕。很快，《第二交響曲》在莫斯科也進行了演出。

受當時社會環境和政治氛圍的影響，媒體對蕭斯塔科維契透過音樂形式表現革命大主題的大膽嘗試給予了正面的評價。關於這部交響曲，蘇聯最著名的評論家金茲堡曾這樣寫道：「《十月》交響曲以迅猛的爆炸性動力，透過作者巨大創作力的展示，充分體現了當時的革命思想。」《第二交響曲》的獨到之處還在於：音樂結構恢宏，同時還使人感到一種生疏而尖利的聲調。但是，《第二交響曲》並沒有成為固定的演奏曲目，它很快就被人們所忘卻。其中既有政治的原因，也有音樂本身的原因。當

時，以史達林為首的蘇維埃在思想藝術領域進行了一場反對「形式主義」的鬥爭，《第二交響曲》被扣上「形式主義」的帽子，並受到嚴厲的批評，甚至一度遭到「禁演」的厄運。除此之外，《第二交響曲》自身也存在一些問題，部分音樂結構的抽象性既表現得不太恰當，音樂主題的表現力也不夠強。

其實在《第二交響曲》中，蕭斯塔科維契並沒有延續《第一交響曲》的創作風格。與《第一交響曲》相比，《第二交響曲》的風格發生了巨大的變化，而這兩部作品的問世只相隔兩年的時間。那麼，究竟是什麼引起了他創作中的「急轉彎」呢？原因就是那個沸騰的時代，那個大變革和大轉折的時代。當時所有的作曲家都在尋找符合革命事業和革命思想的「語言」，但是誰也不清楚應該沿著哪個方向去尋找，究竟走哪條道路可以帶來更好的效果。蕭斯塔科維契也一直在苦苦追尋著最佳的途徑，他的探索一直持續到《第三交響曲》。

《第三交響曲》創作於 1929 年，其原來的標題是《五一交響曲》，是為了紀念五一國際勞動節而譜寫的作品。

1930 年 1 月 21 日，《第三交響曲》在列寧格勒納爾瓦高爾基文化宮進行了首次演出，不久又分別在費城和芝加哥進行了演出。

　　與《第二交響曲》相比,《第三交響曲》的特點在於創作風格上的改進。為了彌補《第二交響曲》中抽象性不足的弊端,這部交響曲充分體現了語言的民族性和歌唱性,出現了前者所缺少的固定的體裁性 —— 這些都加強了作品中固有的現實主義傾向,取得了可喜的效果。據某些聽眾反映,他們在音樂中聽到了煥然一新的春天景象與革命大遊行的熱烈場面融為一體的效果。因此,如果說《第二交響曲》在很大程度上是作者對革命思考的結果,那麼,《第三交響曲》則是作者創作意圖向具體的音樂形象轉移的見證。

　　蕭斯塔科維契當時以及後來多年的創作之路,都與整個蘇聯藝文發展史分不開。在當時複雜的環境中,一大批藝術家以頑強和勇敢的精神,不斷探索著自己的發展之路。

　　在他們的嘗試和探索中,既有失敗,也有巨大的成功。蕭斯塔科維契也是這些藝術家中的一員,正是他在自己的嘗試中遇到的挫折和取得的成功,決定了這位年輕作曲家的創作風貌。需要指出的是,蕭斯塔科維契正是在那個特殊的年代,開始了創作宏大的現代主題作品的嘗試。儘管存在這樣或那樣的問題,但是如果考慮到當時許多蘇聯作曲家對如此重大的社會主題都感到陌生,甚至非常遙遠,就不必苛求蕭斯塔科維契了。

「快樂作曲家」

　　從 1927 年到 1932 年，蕭斯塔科維契把主要精力放在戲劇音樂的創作上，他譜寫了兩部歌劇、兩部芭蕾舞劇、五部話劇音樂、說唱與馬戲音樂。此後的許多年裡，他的音樂創作再也沒有與戲劇藝術有過如此緊密而多樣化的連繫。從天性上看，蕭斯塔科維契屬於一個「為戲劇而生的人」。他懂戲劇，愛戲劇，他的歌劇創作確實比芭蕾舞劇創作更勝一籌。假如不是出現種種變故，蕭斯塔科維契一定會繼續他的歌劇創作事業，也一定能為蘇聯歌劇藝術創作出更多的新成果。

　　在創作《第二交響曲》之後，蕭斯塔科維契把精力轉移到歌劇創作上。他本想寫一部以現代社會生活為主題的歌劇，但一直沒有找到適合自己的現代素材。於是，他把目光轉向經典文學作品，最終他決定根據果戈里的中篇小說《鼻子》譜寫一部同名歌劇。據蕭斯塔科維契在一篇文章中的介紹，之所以選擇《鼻子》，是因為它嘲諷了尼古拉一世時代，而且它的文字生動形象、富有表現力，正是下面的一段文字給蕭斯塔科維契的歌劇創作帶來了靈感：

> 大學督柯法列夫……那天早晨起了個大早。當他醒過來之後，他用嘴唇發出「B──r──rh」的聲音，這是他睡醒之後必做的事，他自己也說不出為什麼。然後他伸伸懶

腰，從旁邊的桌子上取了一面小鏡子，檢查檢查前一天晚上鼻子上冒出來的一顆痘子。可是，讓他嚇得魂出七竅的是，他臉上原來是鼻子的地方，現在卻只有平平的一片！

1928 年，歌劇《鼻子》創作完成，並於 1930 年 1 月 13 日在列寧格勒的馬利歌劇院進行了首演，獲得了巨大的成功，得到了一些評論家的熱情讚揚。蕭斯塔科維契的好友、列寧格勒愛樂樂團演講師和演出部主任索列爾金斯基把《鼻子》形象地稱為「遠射程大炮」，認為它徹底屏棄了古老的歌劇創作形式，是歌劇發展史上前所未有的諷刺劇。

當然，並非所有的評論都是友好的聲音。楊科夫斯基認為歌劇沒有揭示出果戈里小說的社會意義，是一種偏離蘇聯歌劇藝術發展之路的試驗品。日托米斯基則進行了更嚴厲的批評，他認為蕭斯塔科維契的創作之路是一條虛偽的道路，只能導致蘇聯歌劇走入死巷。

在這種情況下，歌劇《鼻子》只上演了 16 場，就被宣告禁演。後人在討論和評價這部歌劇時，也往往採用極其嚴厲的批判性口吻。儘管存在著不足，但其優點和成就還是非常顯著的。據蕭斯塔科維契本人回憶，在譜寫歌劇《鼻子》時，他的構成內容是情節要素和音樂要素均等。毫無疑問，他達到了自己的目的，使音樂與戲劇中的故事

融為一體。歷史證明了歌劇《鼻子》的價值。1974 年，在
首演 44 年之後，歌劇《鼻子》又一次登上了舞臺，此後
它相繼在德國、捷克、義大利等國多次上演。

在歌劇《鼻子》完成後不久，蕭斯塔科維契又為馬雅
可夫斯基的話劇《臭蟲》譜寫了音樂 —— 這種新的戲劇
創作方法是他和梅耶霍德合作的結果。梅耶霍德是當時著
名的前衛舞臺導演，當他從馬爾科口中得知蕭斯塔科維契
的天賦後，迫不及待地給他打電話，邀請他到自己的劇院
工作。蕭斯塔科維契對梅耶霍德的戲劇創作一直有著濃厚
的興趣，因而愉快地接受了這份工作。梅耶霍德把蕭斯塔
科維契安排在自己的家中居住，並邀請他為話劇《臭蟲》
譜曲。蕭斯塔科維契毫不猶豫地答應了，在極短的時間
內，他就完成了話劇所需要的 23 段音樂。馬雅可夫斯基
看到曲譜之後，感到非常滿意，「音樂真實反映了話劇的
諷刺意味，正是話劇《臭蟲》所需要的」。於是，1929 年
2 月 13 日，話劇《臭蟲》第一次與觀眾見面，就獲得意料
之中的效果。

這一時期，蕭斯塔科維契進行了多元的藝術探索，
除了交響曲和歌劇之外，他還先後為兩部芭蕾舞劇 ——
《黃金時代》（1930 年）和《螺絲釘》（1931 年）譜曲，
但是由於種種原因，這兩部芭蕾舞劇都遭到了異常嚴厲

的批評，首演之後再也沒有被搬上舞臺。從總體上看，雖然這兩部芭蕾舞劇都沒有獲得成功，但是責任主要在幾位劇作者身上。事實上，蕭斯塔科維契在《螺絲釘》中創作的一首組曲經常在各種音樂會上演奏，而且取得了極佳的效果。

　　蕭斯塔科維契的探索並不限於此，他還對另一個領域 ── 電影配樂進行了探索，並為此傾注了大量心血。早在音樂學院學習期間，為了補貼家用，蕭斯塔科維契就曾經在電影院做過無聲電影的鋼琴伴奏。1928 年，蕭斯塔科維契受邀為電影《新巴比倫》譜曲。當時距離影片上映只剩很短的時間，而蕭斯塔科維契又身患重病，他只能帶病工作。1929 年，《新巴比倫》在列寧格勒各大影院與觀眾見面，儘管有的音樂片段聽起來不太符合觀眾的口味，但它們仍然引起了觀眾強烈的共鳴。面對讚揚和批評，蕭斯塔科維契沒有驕傲和氣餒，而是再接再厲，勇往直前。在電影《一個女教師》和《金山》中，他的努力得到了回報，其中《金山》組曲一度被稱為「蘇聯音樂創作的極大成功」。不過，在所有的電影配樂中，最著名的就是《來人之歌》的配樂。1953 年，杜納耶夫斯基高度評價了蕭斯塔科維契為《來人之歌》的配樂，「在電影《來人之歌》中，作曲家蕭斯塔科維契創作了真正意義上的大眾歌曲，

這首歌曲一直流傳至今。之所以有如此大的影響力，是因為它真實表達了影片的內容和各個不同人物的情感，並且與現場觀眾的情感產生了共鳴。」確實如此，在第二次世界大戰期間，這首歌曲傳到了世界各地，甚至被當作聯合國的國歌。直到今天，俄羅斯的人們仍然會不時唱起這首歌曲。

歌劇《鼻子》、芭蕾舞劇組曲以及部分電影插曲為蕭斯塔科維契贏得了「快樂作曲家」的榮譽稱號，因為他當時主要的藝術創作手法就是諷刺和幽默。正如他本人所說的那樣，「我想在所謂的 『嚴肅音樂』 中獲得嘲笑的合法權利。當觀眾在聽我的作品時哈哈大笑起來，或者微笑起來，我就會感到一種莫大的滿足。」

讚譽與批評

轉眼幾年過去了，那是蕭斯塔科維契孜孜不倦地工作和辛勤勞動的幾年，他每時每刻都在工作，甚至在高加索度假期間，也沒有中斷自己的創作。這時，列斯科夫的中篇小說《穆森斯克郡的馬克白夫人》正式出版，很快，根據這篇小說拍攝的電影也與觀眾見面，這使蕭斯塔科維契感到震撼和激動。與此同時，他產生了創作同名歌劇的想法，後來他的歌劇《穆森斯克郡的馬克白夫人》成為蘇聯和世界音樂藝術的巔峰作品之一。

　　1930 年秋天，蕭斯塔科維契完成了歌劇劇本的創作計劃之後，邀請著名文學家普賴斯撰寫腳本，而他本人則專心致志地創作歌劇音樂。不過許多事情會時不時分散他的精力，他只能斷斷續續地創作，1931 年秋天在高加索旅行期間他完成了第一幕的音樂創作，1932 年 3 月完成了第二幕的音樂創作，第三幕的音樂創作是在克里木完成的，而第四幕的音樂創作則一直到 1932 年底才徹底完成。每次出現分散他歌劇創作精力的情況時，他都感到很無奈，在他看來這些都是一些瑣事。

　　不過，有一件事情絕對不是瑣事。在創作《穆森斯克郡的馬克白夫人》期間，蕭斯塔科維契收穫了愛情的果實，1932 年他與尼娜·瓦西里耶夫娜·瓦爾扎爾結婚。尼娜是一位天體物理學家，她在生活中給予了蕭斯塔科維契很大的幫助。為了感謝妻子對自己的支持和幫助，蕭斯塔科維契將《穆森斯克郡的馬克白夫人》中六首改編自日本詩歌的浪漫曲獻給了自己的夫人。不久，他們有了一對可愛的兒女，兒子叫馬克森，女兒叫加麗娜。蕭斯塔科維契非常重視對孩子的音樂教育，專門為他們譜寫了幾首鋼琴作品，但是女兒後來並沒有成為音樂家，而是選擇了自然科學。蕭斯塔科維契並沒有因此責怪女兒，相反還非常認同女兒的選擇。兒子馬克森倒是很有繼承父志的願望，他

自幼喜歡指揮，最終成為了一名著名的音樂指揮家。

　　1934 年 1 月 22 日，歌劇《穆森斯克郡的馬克白夫人》在列寧格勒馬利歌劇院舉行了首演。在歌劇將要結束的時候，其成功就已成定局，而歌劇的最後一幕更是使在場的觀眾大為震撼，他們給予了歌劇的作者、導演和演員們經久不息的熱烈掌聲。很快，這部歌劇就在莫斯科上演了，不過其名字被改為《卡捷琳娜·伊茲邁洛娃》。許多年之後，蕭斯塔科維契在修改這部歌劇時，用《卡捷琳娜·伊茲邁洛娃》替代了原來的名字。在蘇聯，《穆森斯克郡的馬克白夫人》先後演出了 83 場。同時，這也是第一部極受外國觀眾歡迎的蘇聯歌劇，分別在美國的紐約和克里夫蘭、英國的倫敦、捷克的布拉格、瑞士的蘇黎世、瑞典的斯德哥爾摩等城市上演。當時的評論家也為這部歌劇所折服，他們熱情洋溢地讚揚蕭斯塔科維契及其傑作，絲毫不吝嗇語言和口舌。索列爾金斯基寫道：「可以完全負責地證明，在俄羅斯音樂劇發展史上，繼歌劇《黑桃皇后》之後，尚未出現過像《穆森斯克郡的馬克白夫人》這樣規模盛大、含義深刻的作品。」雖然關於歌劇的優點和缺點、某些個別方法的合理運用等方面，可能存在「仁者見仁，智者見智」的情況，但是可以毫不誇張地說，那些最具有說服力的長段，例如第三、四場中女主人的唱段、擺放著

屍體的音樂場景、苦役者的合唱等，已經達到了柴可夫斯基的歌劇創作水準，而當時的蕭斯塔科維契只不過是一個二十五六歲的年輕人。

按照最初的設想，蕭斯塔科維契準備創作三部歌劇，以展示不同歷史時代的俄羅斯婦女的命運。遺憾的是，我們只看到了第一部《穆森斯克郡的馬克白夫人》，該劇描寫了女主角對「黑暗王國」的極力反抗，而她的反抗情緒卻把她推向了犯罪道路。蕭斯塔科維契把《穆森斯克郡的馬克白夫人》稱為「悲劇」，第三場的開頭部分是全劇的重頭戲和最佳片段，僅僅透過對這一段場景的描繪，我們就能深深地感受到歌劇的悲劇情節：

> 黃昏時分，令人寂寞的一天又過去了，樂隊重複奏響的旋律表現出一種極大的傷感氣氛，彷彿整個四壁和室內的空氣都令人窒息，而又無處躲藏，房間的各個角落裡呈現出死一般的寂靜，就連門鎖上都好像掛著寂寞、憂傷……

據在劇中扮演女囚犯的歌唱家威爾泰講述，當她剛剛試聽完這部歌劇之後，就被那種透過音樂表現出來的女性的悲觀情緒完全征服了，她的內心感到一種難以言狀的隱痛和憂鬱。這是蕭斯塔科維契的第一部音樂劇，不過就歌劇本身的感染力而言，絕不亞於他的交響曲。

這部歌劇甚至引起了蘇聯最高領導人史達林的注意，

1936 年 1 月，他親臨歌劇院觀賞了演出。然而，之後《穆森斯克郡的馬克白夫人》及其作者的命運就發生了複雜的變化。蕭斯塔科維契最早聽到蘇維埃官方不認同他的歌劇，是他在 1936 年 1 月 28 日早晨打開《真理報》的時候，當時他正在前往阿爾漢格爾斯克的旅途中。在《真理報》第三版的左上角刊登著一篇名為《混沌代替了音樂》的文章，作者對《穆森斯克郡的馬克白夫人》大加詆毀：

> 樂曲一開始，聽眾就被刻意製造出來的不協調而混亂的聲流所震驚。旋律的片段、未成型的樂句在喧囂嘈雜、尖叫聲中消失……這段音樂是以一部受排斥的歌劇為底本……他把「梅耶霍德主義」最負面的特徵帶進了劇院和音樂中。我們有左派分子的困惑，而不是自然的、屬於人的音樂……

據說，這篇評論的作者是一個叫安德烈‧日丹諾夫的人，他在蘇維埃政府中專門負責意識形態方面的工作。1934 年，日丹諾夫主持了蘇維埃作家聯盟大會，在會上第一次提出了「社會主義現實主義」的概念。這部歌劇起初受到好評，是因為它斥責了 19 世紀沙皇時代富商的腐朽生活，而且對角色和場景的處理都非常俄國化，這正是蘇維埃政府所需要的。然而，它鼓勵觀眾注意自身，去做精細的道德分辨，這與官方的「社會主義現實主義」所要

求的「新而美妙」的生活並不協調 —— 這是當權者所不能容忍的。對蕭斯塔科維契來說，歌劇《穆森斯克郡的馬克白夫人》是他最心愛的作品之一，政府和媒體對他歌劇創作的批評意見無疑是一種沉重的打擊。在很長一段時間裡，蕭斯塔科維契及其作品受到了不公正的對待，甚至他本人也一度面臨被捕入獄的危險。

在這次事件之後，蕭斯塔科維契的歌劇和芭蕾舞劇創作活動宣告結束。此後有些單位和團體邀請他參與不同題材的歌劇創作，最終都沒有結果。1938 年 11 月 20 日，《文學報》上刊登了蕭斯塔科維契的一篇文章，他在文中透露了自己根據萊蒙托夫的小說《假面舞會》改編歌劇的構思，但最終同樣毫無結果。

在遭受批評之前，蕭斯塔科維契創作了自己的《第四交響曲》。本來這部交響曲應該在 1936 年舉辦首演，但因為《穆森斯克郡的馬克白夫人》遭到禁演，《第四交響曲》有點「生不逢時」，所以他非常明智地取消了首演計畫。直到 26 年後，也就是 1962 年 12 月 30 日，《第四交響曲》才首次公開問世。當時莫斯科音樂學院大音樂廳裡座無虛席，聽眾們聚精會神地聆聽著這部作品，唯恐漏掉一個音符。當最後一個很長而令人傷心的和弦完全沉寂下來之後，場內頓時爆發了熱情洋溢的掌聲。儘管《第四交

響曲》的內容相當複雜，音樂語言十分俏皮古怪，依然立
刻得到了廣泛的承認。

第 4 章 時代號手

重獲新生

在《第四交響曲》完成還不到一年，蕭斯塔科維契便開始了《第五交響曲》的創作。1937 年 7 月，《第五交響曲》橫空出世，這部交響曲對蕭斯塔科維契具有重要的意義，堪稱他事業上的轉折點，開啟了他新的創作階段，也使他的藝術生命獲得了新生。

1937 年 11 月 21 日，在蘇聯著名指揮家穆拉文斯基的指揮下，《第五交響曲》在列寧格勒舉行了首演，得到了聽眾的肯定和接受。儘管如此，最終還是決定在首都莫斯科舉行的演出的關鍵因素 ── 那裡的聽眾已經帶著濃厚的興趣並焦急地期待著這次首演了。莫斯科首演的日子終於到來了。當音樂學院大音樂廳內的嘈雜聲和樂隊調音的聲音終於靜下來時，著名指揮家豪克信步走上指揮臺，音樂廳內立刻響起了熱烈的掌聲。豪克舉起指揮棒，作了一個短促而有力的手勢，大提琴和低音提琴在小提琴的伴奏下立刻奏出了一陣威嚴的樂聲，交響曲拉開了序幕。場內上千名聽眾在聆聽這首交響曲時，已經忘記了音樂廳之外的世界。當然，第一次聆聽新作，未必能很好地領悟每一個音樂情感的變化和樂隊各聲部的配合，但是聽眾畢竟已經透過自己的智慧、心靈和神經感悟到了音樂的理念。

他們很快發現，《第五交響曲》孕育著人類意志的無

比威力及其由深深的疑慮帶來的痛苦、憤懣和悲傷。這裡有戰爭給人類帶來的災難與痛苦，有透過鎮壓迫不及待地獲得政權的敵人的鐵蹄聲。正在這時，樂隊奏響了最後一個象徵著光明的和弦，一切頓時變得明朗起來——交響曲的「英雄」最終找到了歡樂和幸福之路……

一陣震耳欲聾的掌聲之後，當交響曲的作者每次走上舞臺謝幕時，聽眾就發出一次比一次更加熱烈和響亮的掌聲，場內觀眾極度興奮的情緒和雷鳴般的掌聲猶如狂風暴雨一樣。聽眾們一次又一次地從座位上跳起來，有些人的臉上還流露出一種特殊的自豪感，好像這部傑作是透過他們的共同努力創作出來的一樣。可是此時的蕭斯塔科維契卻顯得非常不安，當他每次走上臺謝幕時，他的表情都似乎在說：「對不起，都是我不好，是我的音樂造成了這種騷亂的局面。」

新聞媒體很快對這部傑作進行了大量的報導，其中蘇聯著名作家亞歷克賽·尼古拉耶維奇·托爾斯泰對蕭斯塔科維契及其作品進行了毫不保留的讚揚，他說：「光榮屬於我們這個時代，它全方位給予世界如此偉大的音樂和思想；光榮屬於俄國人民，因為是人民造就了如此偉大的藝術家。」而蘇聯英雄格羅莫夫則深受這首樂曲的感染，他說：「在《第五交響曲》中，鼓舞人心的是真誠、樂觀主義和深厚的感情。

　　從第一樂章到終曲，交響曲豐富的音樂內容始終深深地吸引著聽眾，並一直使聽眾處於高度興奮和緊張的氣氛之中，使大家感到蕭斯塔科維契飽嘗艱辛，經常對周圍世界所發生的一切進行反覆的思考。」

　　雖然蕭斯塔科維契很少公開評價自己的作品，可是這次在莫斯科，他最終還是對記者講述了自己對於《第五交響曲》的一些看法，他明確地指出了交響曲的主題，「《第五交響曲》的主題講的是個性的問題。我認為人及其自身所有的感受就是這部作品構思的中心。」這為我們理解這部作品打開了一扇窗戶。

　　在第一樂章裡，我們可以分明地感受到人的內心的各個側面，其中有人的內在衝突、各種不同感情和欲望的鬥爭。全曲高潮片段運用了蕭斯塔科維契典型的創作方法──絃樂、木管樂和法國號蔚為大觀的合奏，表達了交響曲「主角」克服艱難萬險、不達目的誓不罷休的堅定信心。

　　在第二樂章裡，我們可以感受到一幅世俗生活的畫面──和平環境中的歡樂、人們載歌載舞、樸實而祥和的幸福家庭等形象暫時掩蓋了悲劇主題。但是生活的意義並不在於此，整個第二樂章僅僅是一個間隙，最終的目的還是為後面作鋪墊。

在第三樂章裡，人類最大的不幸與思考結合在一起。

其中既有人類的不幸，也有作曲家自己的不幸。那段時間，蕭斯塔科維契經歷了許多痛苦，度過了無數艱難的日日夜夜，有過多次失望，也克服過無數的困難。儘管如此，他的音樂表現的仍是寬廣而坦蕩的胸襟，不僅反映了個人安危，而且還表達了全人類的共同命運。

在終曲裡，作曲家充分運用了群眾主題。開頭部分充滿了強烈的、甚至狂暴的熱情，堅毅節奏的巨大力度和銅管樂器吹奏的號角聲，使聽眾產生了心潮澎湃的感覺；接著是一個抒情樂段，雖然帶有一定的悲傷色彩，但畢竟也帶來一線光明；最後一個樂段展現的是在長期而艱難的鬥爭中表現出來的群眾的最大的努力，預示著勝利的到來。

1938 年 6 月 14 日，《第五交響曲》在國外舉行了首演，這場演出由法國指揮家德索爾梅爾指揮，是專門為國際反法西斯主義合作舉辦的音樂會。當時一家報紙是這樣評論的：「《第五交響曲》給人的印象恢宏而質樸，我們對我們時代真正的音樂家蕭斯塔科維契表示歡迎，同時我們對他寄予莫大的期望。」《第五交響曲》為蕭斯塔科維契贏得了世界範圍內的廣泛讚譽，他的國際知名度越來越高。事實上早在《第五交響曲》之前，蕭斯塔科維契就已經在全世界享有盛名。1935 年，美國「哥倫比亞」廣播電

臺在聽眾中做了一次民意調查，所提出的問題是：「您認為在當代活著的音樂家中，誰可能是百年之後依然享有盛譽的音樂家？」入選的音樂家有拉赫曼尼諾夫、理查·史特勞斯、普羅高菲夫、史特拉汶斯基，以及天才的蕭斯塔科維契——他當時還不到 30 歲。

在《第四交響曲》之後，《第五交響曲》成為蕭斯塔科維契繼續前進的象徵。其中表現出來的積極向上的音樂創作原則更加符合邏輯：他絲毫不減弱悲劇色彩，在此基礎上又確認了光明、毅力和智慧的原則。這種光明的結局顯然符合蘇聯當時的藝文政策，不過它到底有多麼真切呢？從蕭斯塔科維契晚年的談話中，我們可以看出一點端倪：

> 我想每個人都清楚在《第五交響曲》裡發生了什麼。那種歡樂氣氛是硬擠出來的，是在威脅之下捏造而成的，就像在《鮑裡斯·戈多諾夫》中那樣。這就好像有人用棍子打你，說：「你的工作就是要快樂，你的工作就是要快樂。」而你站起身來，渾身顫慄，口中喃喃自語地說著：「我們的工作就是要快樂，我們的工作就是要快樂……」法捷耶夫去聽了這首曲子，然後在日記裡寫道：「第五號的終樂章是無可挽回的悲劇……」

不可否認，蕭斯塔科維契的創作深受當時蘇聯政治環境的影響，所有的藝術作品都要帶一個「光明的尾巴」，

《第五交響曲》也不例外，這不能不說是作曲家的遺憾。
但除此之外，我們絲毫沒有理由去懷疑《第五交響曲》的
音樂價值和歷史地位。

恢宏巨製

　　作為十月革命的領袖和蘇聯社會主義的領頭羊，列寧
在蘇聯民眾中享有崇高的聲譽。為了紀念列寧，1939 年
蕭斯塔科維契曾產生過為列寧創作交響曲的想法，他打算
將馬雅可夫斯基描寫列寧的詩歌作為歌詞，同時利用一些
民謠和民俗歌曲的旋律創作這部交響樂。他原計劃在 1940
年完成這部作品，甚至為此已經蒐集了前兩個樂章的音樂
素材。遺憾的是，計劃中的交響曲並沒有誕生，取而代之
的是另一部恢宏巨製 ──《第六交響曲》。

　　1939 年 11 月 5 日，蕭斯塔科維契的《第六交響曲》
在列寧格勒舉行了首演，擔任樂隊指揮的是穆拉文斯基，
他還指揮了在莫斯科的首場演出，兩場演出都獲得了巨大
的成功。不過，與《第五交響曲》相比，媒體對《第六交
響曲》的評價有所不同。《第六交響曲》曾一度引起媒體
的某些誤解，並遭到嚴厲的批評，他們指責作曲家又回到
了形式主義的道路。然而，是金子永遠會發光，多年以後
評論界終於完全認可了這部作品的優點及其藝術價值。

　　與《第五交響曲》相比，《第六交響曲》篇幅較小，只有三個樂章，而且各樂章的安排非常獨特，因而引起某些批評家的困惑不解。通常情況下，在三個樂章的交響曲中，慢樂章是處在兩個快樂章之間的，而這裡在慢的第一樂章之後接著出現與它形成強烈對比的兩個快的樂章──詼諧曲和終曲，因此《第六交響曲》有時又被稱為「帶有兩個詼諧曲」的交響曲。下面，我們來具體欣賞一下這部傑作。

　　第一樂章以帶有崇高悲劇和慷慨激昂的演說性質的前奏開始。前奏部分動人心弦，但同時又具有一定的悲劇色彩，其目的是暗示聽眾作好聽悲傷故事的心理準備。第一樂章的核心是一個作為副部的樂段，但是這個樂段與死的主題有著直接的連繫，在類似於葬禮進行曲的低音聲部均勻旋律的伴奏下，首先是英國管，然後是其他樂器，奏響了神祕的呼喚聲，一些輕微的、無限延長的顫音充斥了副部。這些顫音為音樂增添了孤單而震撼人靈魂的色彩，悲痛與奇妙的幻想元素融合在一起，然後這些元素又得到進一步的擴張。

　　接下來的發展部也有很多驚人之處。長笛獨奏聲部的顫音變成了精巧奇異的花飾，十分微弱的和令人不安的顫音改變了自身的音色：委婉的長笛樂聲與定音鼓低沉的**轟**

隆聲和鋼片琴清脆悅耳的聲音交替出現，這段優美的音樂使人產生了某種玲瓏剔透的感覺，聽眾彷彿看到了遠離現實的生活景象，大家的心弦稍微鬆弛了一點。因為交響曲主角的生命之火還沒有完全熄滅，即使此時他的意識已變得昏昏沉沉。簡短的再現部則是對故去的人的哭悼，「一切都結束了」 —— 這就是再現部的意義所在。

第二樂章規模不大，演奏時間大約有五分鐘，彷彿是介於蕭斯塔科維契表現的一般樂觀主義與代表「惡勢力」的詼諧曲之間，該樂章發揮了間奏曲的功能，從中我們可以發現作曲家表現出了無限的機敏和極為豐富的想像力。

第三樂章是用古典迴旋奏鳴曲的形式創作的，這是全曲的高潮部分。如果說《第五交響曲》的終曲主要表現的是一種英勇精神，那麼《第六交響曲》的終曲代表的則是蕭斯塔科維契創作中再現縱情狂歡場面的獨特典範。這裡所說的「縱情狂歡」是指人在「無所畏懼」時的放縱和狂歡。無論發生什麼事情，太陽之光是不會黯淡的，充滿活力的歡樂之源是永遠不會枯竭的 —— 交響曲中那些描寫無憂無慮歡樂場面的旋律和節奏的意義就在於此。與此同時，蕭斯塔科維契還特別廣泛地運用了描寫日常生活的各種不同的音樂要素，特別是當時迴蕩在公園裡的那些歌曲元素，包括了流行歌曲、進行曲和舞曲，甚至是馬戲團常

用的音樂元素。一般來說，作曲家會迴避「直接引用」他人旋律要素的創作方法，不過上述「原料」在經過蕭斯塔科維契的加工後，成為一種全新的音樂素材，即所謂的「現代主義和民主主義基礎之上的、交響技藝完善的獨特而輝煌的典範之一」。

縱觀這一時期蕭斯塔科維契的音樂作品，我們可以發現他的《第四交響曲》、《第五交響曲》和《第六交響曲》都集中表現了 1930 年代的社會環境和民眾的心理狀態。當時的蘇維埃國家正處在年輕時代，整個一代人處於年輕的時代，而蕭斯塔科維契就是那代人中的一員，所以他的交響樂反映了當時蘇聯社會生活的各個方面，他的交響樂就是那個時代的藝術文獻，為整個時代吹響了前進的號角。

《鋼琴五重奏》

在《第六交響曲》完成後不久，蕭斯塔科維契又創作了一部室內樂傑作——《鋼琴五重奏》。在這裡，我們首先要普及一下室內樂的知識。「室內樂」一詞來自義大利語「musicadacamera」，出現在 17 世紀的西方音樂中。當時是指在王宮、貴族家裡演奏的氣質高雅的音樂，而且不對外公開演出，並要求欣賞者遵守一定的禮儀規範。巴洛克時期室內樂的主要形式是三重奏鳴曲，而海頓

的絃樂四重奏的成熟與完善使得室內樂這種形式在古典主義時期有了較典型的創作與演奏模式,直到貝多芬時期,室內樂才開始有了更加開放式的發展。舒伯特的絃樂五重奏、勃拉姆斯的絃樂五重奏,以及德布西、蕭斯塔科維契、荀白克的重奏作品,均賦予室內樂以新的生命力,在樂隊編制、表現內容方面都與傳統的帶有優雅美感的室內樂作品大相逕庭。儘管音樂表現的張力越來越大,反映的哲理和內涵越發深刻複雜,但人們仍然會感受到從室內樂作品中流露出的高貴氣息。

　　蕭斯塔科維契的《鋼琴五重奏》完成於 1940 年。這時第二次世界大戰已經爆發,而蘇聯選擇了中立,全國民眾在史達林政權的領導下積極響應社會主義。但是史達林統治的 30 年在蘇聯歷史上也被稱為「白色恐怖」的時代,人們常常陷於思想言論和藝文作品中的政治傾向問題的恐慌中,稍有不慎便會惹來一系列譴責,甚至是更嚴重的後果。在這樣的社會環境下,蕭斯塔科維契將自己對人生的哲學觀隱含在作品中,用怪誕的音樂語言、鮮活的節奏性,表達著對世事的譏諷和不屑,這已是作曲家創作的一個普遍特點。《鋼琴五重奏》的誕生便是一個有力的例證。

　　1940 年 11 月 23 日,《鋼琴五重奏》舉行了首演,與其他許多作品的首演不同的是,這場首演並不在列寧

格勒，而是在莫斯科的第四屆蘇聯音樂節上。蕭斯塔科維契又一次受到蘇聯音樂界的關注，《鋼琴五重奏》被譽為「最近一個時期蘇聯音樂的最佳成果」。蘇聯著名音樂家普羅菲耶夫對這部作品給予了高度的評價，讚揚了作曲家深思熟慮的構思及其對室內樂的良好感覺，他特別喜歡其中的賦格，「最近一段時間，根本沒有誰能寫出聽起來如此新穎和有價值的賦格⋯⋯應該向蕭斯塔科維契深深地鞠上一躬，因為從總體上看，在他創作的這段賦格中，有許多新穎之處」。《鋼琴五重奏》的榮譽還不止於此。在1941 年舉辦的「蘇聯國家獎金」頒獎儀式上，蕭斯塔科維契的《鋼琴五重奏》為他贏得了音樂藝術組一等獎的榮譽，並使他獲得了十萬盧布的獎金 —— 這既是對《鋼琴五重奏》的認可，也是對蕭斯塔科維契的肯定。

　　如果說《第一號絃樂四重奏》是一部類似於水彩草稿的作品，那麼這部《鋼琴五重奏》則屬於一部大型油畫作品。雖然它只是為五件樂器所作，但卻具有交響樂的特點。不過，《鋼琴五重奏》又與蕭斯塔科維契的悲劇作品有很大的區別：《鋼琴五重奏》猶如一個可以讓人平靜地思考的詩情畫意的王國，這是一個充滿著純潔高尚情感的世界，到處都是一派歡樂景象，處處呈現出田園風光。這是蕭斯塔科維契第一次，也是最後一次創作出如此恢宏而

和諧的作品。在此之後，由於戰爭和政治鬥爭的影響，他再也未能獲得如此平靜的創作時刻。

整部作品共有五個樂章，音樂流露出鮮明的交響性特徵，時而出現欣欣向榮的歡樂場面，時而又陷入深深的思索……在鋼琴聲部簡潔、有力的旋律架構下，對絃樂具有特殊敏銳力的蕭斯塔科維契塑造了各種鮮活的音樂形象，俄羅斯寬廣悠長的旋律、頑皮幽默的情趣與氣勢恢宏的交響性音樂交織在一起，使得作品極具個性，很容易就將人們帶入蕭斯塔科維契的音樂世界，並為之動容、為之歡悅。

《鋼琴五重奏》的曲式結構反映出音樂內容的兩個基本特點。在前兩個樂章裡，表現了帶有抒情意味的思考，賦格實際上是這種曲式的古典主義典範。在這段賦格里，儘管作曲家解決了一系列極為複雜的技巧難題，但是任何片段都沒有把展現技法作為創作目的的痕跡。複音音樂具有鮮活的生命力，使聽眾能夠直接感受到它的氣息節奏，而音樂中則包含著內心的熱情，彷彿在向聽眾講述著諸多溫馨的故事。另一個顯著的特點是一段充滿節日歡樂氣氛的、劇烈而精巧的詼諧曲和田園式的終曲。

作曲家在創作前的構思、所要表達的情感與內涵，都需要演奏者去了解。領會了作曲家的構思，方可演奏。

欣賞蕭斯塔科維契的作品，如果沒有對蕭斯塔科維契的個
性、生活進行深入研究，人們將很難感受到在蕭斯塔科維
契的音樂中無處不流露的幽默與智慧，也不會有心潮澎
湃、恍然大悟後的愉悅。《鋼琴五重奏》亦即如此。在室
內樂這種華麗、優雅、高貴的外表下，蕭斯塔科維契能夠
將如此尖銳的社會現實、複雜的心情都隱含在音樂中，這
實在令人驚嘆！能夠成為經典的作品是偉大的，創作這些
偉大作品的人更加偉大！

桃李滿天下

自 1937 年起，蕭斯塔科維契開始在莫斯科音樂學院
任教。起初，他教學生學習音樂配器法，後來給他們上作
曲課。兩年之後，蕭斯塔科維契已經獲得音樂學院教授的
稱號，這時他只有 33 歲，是當時整個蘇聯最年輕的音樂
學院教授。關於這個時期的蕭斯塔科維契，我們可以從他
的朋友拉賓諾維奇的筆下獲得更真實的認知：

> 他不是很高，不過乍看之下好像要更矮、更瘦削，面孔的
> 輪廓分明，一雙神經質的手，沒有一刻靜下來，總有一撮
> 不聽使喚的頭髮垂在額前。雖然他當時已經 30 多歲，仍
> 給人年輕的印象。甚至在那個時候，已經看得出一個有趣
> 的對比：他仁慈的眼睛裡有時閃爍著喜悅，有時又流露出

頑皮淘氣的神情，而這張臉上單薄緊抿的嘴唇卻是意志，甚至是倔強的表徵。

他的個性是各種極端的奇異綜合。他自稱熱愛生命。他不喜歡獨處，在眾人相聚時可能是言談的焦點。然而他又一直有一些想法暗藏在心中。他神經質的手指經常彈著只有他自己才聽得到的旋律。我時常在一旁觀察他：他興奮地對朋友說話，告訴他們昨天音樂會裡的事情，或者他談到最近的一場足球賽更是興奮地手舞足蹈，有時還從座位上跳起來……如果你直視他牛角鏡框後的眼睛，你會感覺到，其實他的心靈只有一個小小的角落留在這個房間裡，其他部分都在很遠的地方。

在從事音樂教育的過程中，蕭斯塔科維契培養了一大批傑出的作曲家，可謂「桃李滿天下」。在眾多學生中，最著名的就是斯維里多夫和卡拉耶夫，他們兩人都是「列寧國家獎金」的獲得者，他們的創作不僅得到了蘇聯國內的廣泛承認，而且贏得了國外音樂界的好評。

斯維里多夫 1915 年生於法捷日城，1936 年至 1941 年在莫斯科音樂學院學習，師從蕭斯塔科維契。斯維里多夫的創作以聲樂作品為主，他革新了清唱劇體裁，並創造出聲樂交響詩、多樂章室內聲樂、音詩合唱協奏曲等聲樂體裁。他的重要作品以詩人為主角，反映了重大歷史轉折和人民的生活，如交響詩《紀念謝爾蓋·葉賽寧的詩》、

《熱情清唱劇》、《呆板的俄羅斯人》、《春天康塔塔》等。他還作有以現代民歌加工而成的管絃樂合唱曲《庫爾斯克之歌》、管絃樂曲《小幅三聯畫》、合唱協奏曲《普希金的桂冠》、大合唱《夜空的雲》及浪漫曲、戲劇配樂等。

他的音樂把俄國古代儀式歌曲、宗教歌曲和現代革命歌曲、群眾歌曲、街頭小曲熔於一爐，又以 20 世紀的創作技法加以豐富，形成了他自己特有的風格。

卡拉耶夫 1918 年生於巴庫，1938 年入莫斯科音樂學院，師從蕭斯塔科維契，學習音樂創作。1946 年起在該院從事教學工作，1949 年至 1953 年任該院院長，培養了許多作曲家，形成了自己的學派。卡拉耶夫的創作注重想法的深刻性，以爭取自由和美好生活的鬥爭為基本主題，音樂形象富於細緻的心理刻畫和戲劇性衝突，同時他善於在繼承傳統的基礎上汲取和發展現代音樂技法。

他的芭蕾舞劇《七美人》、《雷電的道路》被視為蘇聯芭蕾舞劇創作的重大成就，後者還使他獲得了「列寧國家獎金」。

此外，師從蕭斯塔科維契的作曲家還有布寧、范貝格、哈吉耶夫、加雷寧、葉夫拉霍夫、列維京、季先科、烏斯特沃爾斯卡婭、哈察都量等，其中每一個學生都走上了各自的創作道路，取得了豐碩的成果。

據他的學生回憶，蕭斯塔科維契上課時有自己獨特的風格和理念。例如，他總是對學生們提出意見或建議，但是這些建議對年輕的作曲家來說至關重要。他們非常尊重自己的老師，並把他的意見或建議牢記於心。事實上，在他們身上及他們的創作活動中，老師的指導意見變得越來越重要，這大大有助於培養他們的藝術品味，有利於他們錘鍊自己的創作原則。

蕭斯塔科維契的作品往往會深深震撼我們的心靈，讓人興奮不已，並且這種興奮給人以真實可信的感覺，絕無矯揉造作之嫌。這種藝術追求也一直貫穿在他的教學活動中，他的學生列維京在《我們的老師》中是這樣回憶的：

> 德米特里·蕭斯塔科維契時常給學生們點出外在的表面化的刺激與真正的感情力量之間的區別，持續幫助學生擺脫對外在刺激效果的追求，使他們避免出現矯揉造作的、醜陋的以及各種「極度的刺激」。

德米特里·蕭斯塔科維契一貫努力使學生避免對創作產生虛假的和庸俗的看法，使學生真正理解，對現代性的感覺與音樂節奏、非常敏銳的雜亂、複雜化和「獨特性」之間，無論如何也沒有絲毫的共同之處。

此外，蕭斯塔科維契十分重視並努力開拓學生的音樂視野，盡力幫助學生掌握更多的音樂文獻。當時還沒有出

現錄音機等設備，所以根本不可能利用現代化設備向學生介紹音樂文獻，在這種情況下，蕭斯塔科維契不辭辛苦，與自己的助教進行四手聯彈，透過這種方式向學生展示音樂作品。他還經常要求學生熟練掌握經典的音樂作品，甚至獨立寫出曲譜。有一天，他告訴學生：「請大家根據自己的記憶，在本教室寫出貝多芬的《第五交響曲》第一樂章裡的呈示部。」這對學生們來說是一個很大的挑戰，以至於有人懷疑老師給錯了題目，其中有一個學生站起來問道：「您是要求我們寫出鋼琴縮編譜嗎？」蕭斯塔科維契斬釘截鐵地說：「不！是要求大家寫出總譜，我也跟你們一起寫。」

說完，蕭斯塔科維契立刻拿出一張樂譜紙，跟學生們一起開始默寫那段總譜。

德蘇戰爭開始的那一年，蕭斯塔科維契還不到 35 歲。儘管按照年齡，他的確屬於年輕的作曲家，但以他已經取得的眾多音樂成果，足以填充其他白髮蒼蒼的作曲大師奮鬥一生都沒有填補上的空白。蕭斯塔科維契的音樂創作成就得到了高度評價，他是第一批「蘇聯國家獎金」獲得者，1940 年又被授予紅星勞動獎章，這是那個年代少有的幾位作曲家才能獲得的榮譽。是的，蕭斯塔科維契的確作出了很多貢獻，並取得了巨大的成就，但是他的創作之路還遠遠沒有走完。

第 5 章　烽火年代

不屈的列寧格勒

　　1941 年 6 月 22 日，蕭斯塔科維契正準備去看足球賽，廣播裡突然播出一條消息：戰爭爆發了。從那一刻起，作曲家只有一個念頭 —— 竭盡全力，為戰勝敵人並取得勝利而奮鬥。1941 年 7 月 5 日，他在《列寧格勒真理報》上刊登的一篇文章中這樣說道：

> 在戰爭爆發之前，我只知道在和平環境中從事創作，如今我隨時準備拿起武器！ 我深知，法西斯主義的目的一旦得逞，那就意味著文化末日的到來，意味著人類文明將走向死亡，但是歷史經驗證明，法西斯主義是不得人心的，它注定是失敗的。同時，我還懂得，要把全人類從死亡線上解救出來，只能與敵人進行殊死的戰鬥。

　　這不僅是幾句無關緊要的空話，事實上，在戰爭爆發的那一天，蕭斯塔科維契就主動申請加入蘇聯紅軍，加入抗擊侵略者的行列。不過上級並沒有批准他的請求。後來蕭斯塔科維契參加了民兵團體，與莫斯科音樂學院的師生一起，到城外修建防禦工事。他還參加了消防隊，堅持在音樂學院的樓頂上站崗放哨。1941 年 7 月 29 日拍攝的兩張照片記錄了作曲家當時的生活。一張是他在站崗時身穿消防隊員服裝、頭戴防火頭盔的樣子，這張照片不僅傳遍整個蘇聯，而且還傳到了國外，甚至當他成為美國《時

代》雜誌的封面人物時，使用的就是這張照片；另一張展現了他正在噴水滅火的場面。

　　僅僅從照片中，我們很難將瘦弱而單薄的身影與不屈不撓、堅強的內心連繫起來。蘇聯作家米哈伊爾・左琴科（Mikhail Zoshchenko）在戰爭爆發後偶然遇到蕭斯塔科維契時，就感到非常驚訝，「原來他平時給人們的軟弱無力的印象帶有極大的欺騙性，原來在他細膩的面部表情背後，潛藏著勇敢、有力、頑強和堅定的意志」。蘇聯女作家奧利加・別爾戈利茲也講述遇到蕭斯塔科維契時的情景。她首先講述了《第七交響曲》、《列寧格勒交響曲》在莫斯科舉首演的熱烈場面，以及作曲家應邀多次登臺謝幕的情景，她說：「前來聆聽《列寧格勒交響曲》的聽眾紛紛從座位上站了起來，並為作曲家、列寧格勒之子及其捍衛者熱烈鼓掌。而我看著身材瘦弱、帶著一副大近視鏡的他，心想『原來此人比希特勒要強大得多』。」

　　從上述兩位文學家的描述中，我們鮮明地感受到蕭斯塔科維契內在與外在不統一的形象，他的外觀是瘦弱而單薄的，而他的心中卻始終燃燒著一種不屈不撓的精神力量之火，在戰爭年代，他的這種精神全部表現了出來。

　　1941 年 9 月，列寧格勒被德軍徹底封鎖了，除了天上飛機的轟炸之外，還有地上大炮的轟擊。僅僅在 9 月，

德軍就向列寧格勒投下了 331 顆爆破炸彈和 31,398 顆燃燒彈，大炮轟擊了 5,364 次，整個列寧格勒陷入了一片火海，正如吉洪諾夫的壯美詩歌描寫的那樣：

> 燈火管制下的座座大樓，
> 猶如預示著不祥的噩夢。
> 列寧格勒鐵灰色的夜晚，
> 到處是戒嚴帶來的寂靜。
> 但寂靜驟然被戰鬥代替，
> 警報號召人們英勇上陣。
> 炮彈在涅瓦河上空呼嘯，
> 座座橋梁都被烈火吞噬。

能夠在列寧格勒大封鎖期間生存下來，這本身就是一種功績，但是列寧格勒的人民不僅在為了生存下來而鬥爭，他們還在一直堅持抗擊侵略軍，他們是在為爭取勝利而奮鬥，為在極為艱苦的條件下保持人的尊嚴而奮鬥。這種鬥爭不可能不在蕭斯塔科維契的心中引起反響。在戰爭年代，蕭斯塔科維契並沒有放棄自己的音樂創作，而是把音樂當作一種武器，激勵群眾與法西斯戰鬥到底。他在列寧格勒音樂出版社任職，與演員切爾卡索夫一起，創立並指導著一個民兵劇院。同時像其他作曲家一樣，蕭斯塔科維契譜寫了一批軍歌和民歌。

　　像過去一樣，他的音樂創作依然是多元的。9月初，列寧格勒的作曲家協會會員共有八十多人，蕭斯塔科維契擔任作曲家協會主席。協會每週都要審查一批新創作的戰爭歌曲，並對它們展開討論。9月8日，協會通過了一批在戰爭初期譜寫的歌曲，其中就包括蕭斯塔科維契的《向人民委員會宣誓》。9月14日，蕭斯塔科維契參加了一場音樂會，那場音樂會所得的一萬盧布全部捐給了蘇聯國防基金會。在那場音樂會上，蕭斯塔科維契演奏了自己創作的《二十四首前奏曲》。

播響戰鼓

　　1941年9月16日，蕭斯塔科維契在列寧格勒廣播電臺播報。那天早晨，在列寧格勒廣播電臺工作的作家格奧爾吉·馬科葛年科開車來接他，雖然是早晨，可蕭斯塔科維契早已在伏案工作了，他說：「立刻動身，馬上出發……我們這就走。」在車裡，他翻開了當天的《列寧格勒真理報》，首先映入眼簾的是那篇極為醒目的頭版文章〈敵人已逼近家門〉，文章說：「我們的城市正面臨著殘暴而兇殘的敵人入侵的威脅，列寧格勒已成為前線……敵人的如意算盤是這樣的：他們想使列寧格勒勞動人民驚慌失措，使人民喪失自制力、喪失精神，從而導致偉大城市

的防線瓦解崩潰。但是敵人的算盤打錯了！」

正當蕭斯塔科維契在廣播電臺播報時，突然響起了防空警報，城市裡炮火轟鳴，一顆顆炸彈在城市上空爆炸。作曲家在廣播中鎮定地說：「一個小時之前，我寫完了新的大型交響曲第二樂章的總譜，如果我能夠把這部作品寫完，如果我能按計畫完成其中的第三和第四樂章，那麼，這部作品就可以叫做《第七交響曲》。蘇聯音樂家，我敬愛的同行們和眾多的戰友們、朋友們！請大家牢記，我們的藝術正面臨著巨大的危險，我們必須捍衛我們的音樂，我們必須堅持誠實而頑強地工作……我們工作的效率越高，我們的藝術品質就越高，就越能為我們的藝術增強自信：無論是在任何情況下，任何人都不可能摧毀我們的藝術……我謹以列寧格勒人民、藝術和文化工作者的名義向大家保證，我們是不可戰勝的，我們將永遠堅守自己的戰鬥崗位。」

當時，蕭斯塔科維契居住在列寧格勒科羅霍多夫大街。一天晚上，他的家中聚集了幾位作曲家，有波波夫、科丘羅夫，還有作曲家兼音樂評論家波戈丹諾夫·別列佐夫斯基。他們來找蕭斯塔科維契是為了聆聽他已完成的新創作的交響曲的前兩個樂章。

波戈丹諾夫·別列佐夫斯基回憶說，蕭斯塔科維契在

演奏時充滿了熱情，但多少有點神經緊張。正在這時，空襲警報突然響了，蕭斯塔科維契先把妻子和孩子們送進防空洞，然後又繼續演奏他新創作的交響曲。外面的大炮轟鳴聲不斷，飛機吼叫著在屋頂上空掠過，蕭斯塔科維契依然在演奏，幾位作曲家也屏住呼吸仔細聆聽。他演奏了前兩個樂章和第三個樂章的草稿，還向大家講述了對終曲的構思。後來幾位作曲家回憶說，蕭斯塔科維契那次演奏的幾個樂章，給他們每個人都留下了極為深刻的印象，他對戰爭事件的「敏感而迅速」的反應和極高的音樂藝術水準，無不使大家驚嘆不已。波戈丹諾夫·別列佐夫斯基曾在自己的日記中這樣寫道：「從內容和曲式上看，《第七交響曲》是一部具有革新意識的作品，特別是第一樂章，其革新特點尤為鮮明。」

　　蕭斯塔科維契本不想離開自己的城市，但是他必須服從上級的決定。1941 年 10 月初，他與家人一起登上了疏散去往外地的飛機，臨時居住在古比雪夫市。與前一段時間一樣，蕭斯塔科維契仍然敏感地感受著與戰爭有關的一切。他回憶起前不久剛剛在列寧格勒郊區戰役中犧牲的一個學生 —— 弗萊施曼，這個學生曾根據契訶夫的作品改編了一部歌劇《洛希爾的小提琴》。戰爭結束之後，在蕭斯塔科維契的鼎力相助下，這個學生的這部歌劇與觀眾見

面了，並且由廣播電臺對外播放。蕭斯塔科維契說：「弗萊施曼生前是一個謙虛而樸實的人，他的死又表明了他的英雄氣概，所以我的新交響曲正是為這樣的人而專門譜寫的。」

1941 年 12 月，蕭斯塔科維契完成了《第七交響曲》的創作。1942 年 3 月 5 日，該曲的首場演出在古比雪夫市舉行，演奏這首新作的是當時被疏散到那裡的莫斯科大劇院交響樂團，擔任指揮的是薩默蘇德。同年 3 月 29 日，《第七交響曲》首次與莫斯科聽眾見面。在莫斯科首演的那天，《真理報》發表了蕭斯塔科維契的一篇文章，文章說：「我把自己的《第七交響曲》獻給我國反法西斯的鬥爭和參與鬥爭的人民，獻給我們即將取得的勝利和我的故鄉 —— 列寧格勒。」演奏這部作品的是莫斯科大劇院樂團與全蘇廣播樂團合成的大型樂隊，指揮仍然是薩默蘇德。在莫斯科音樂會正在進行期間，突然響起了防空警報，但是沒有一個人躲進防空洞。

在古比雪夫和莫斯科的兩場演出引起了全蘇聯音樂界和國際音樂界的關注。當然，被圍困的列寧格勒捍衛者也想儘快聽到這首交響曲，一首專門獻給他們的故鄉城市的交響曲，但當時由於唯一留守列寧格勒的交響樂團已經被迫停止自己的演出活動。像其他所有的列寧格勒居民一

樣，樂手們常常挨餓受凍，身體每況愈下。到 1941 年 12 月初，列寧格勒的城市交通已經停止運行，嚴寒達到零下 35 攝氏度，供暖設備已被破壞，全城停水停電，有些樂手被餓死，還有的樂手身患重病。就是在這樣嚴峻的情況下，樂團最終還是組建起來了。1942 年 8 月 9 日，當希特勒指揮的德國軍隊計畫攻克列寧格勒時，《第七交響曲》第一次響徹在列寧格勒的城市上空。演出時，列寧格勒愛樂樂團音樂廳內座無虛席，沒有座位的觀眾乾脆一直站著聆聽這部作品。

　　廣播電臺還直播了那場音樂會的盛況，播報員激動地說道：「《第七交響曲》能夠在被封鎖的列寧格勒演奏，這個事實本身就是列寧格勒人無法遏止的愛國主義精神及其勇敢頑強精神的證明，是列寧格勒人必勝的信心，準備與敵人決一死戰和取得最後勝利的決心的證明。」蕭斯塔科維契的音樂震撼了所有的聽眾，許多人眼裡充滿了淚水，人們稱之為「無堅不摧的勇敢精神交響曲」。在此之後，在蘇聯海軍之家，樂團專門為士兵、軍官和高級指揮官再次演奏了《第七交響曲》。整個 8 月分，《第七交響曲》在列寧格勒共演奏了六次。憑藉《第七交響曲》，蕭斯塔科維契在 1942 年再次獲得「蘇聯國家獎金」，同時還獲得了「俄羅斯聯邦功勛藝術活動家」的稱號。

　　儘管戰爭的硝煙早已散去，但《第七交響曲》卻依然具有強大的生命力，經常在世界上許多國家的音樂廳中演奏，其中的許多精美片段多次被用於紀錄影片和故事影片中，廣播電臺和電視臺也經常播放這首交響曲的片段。蕭斯塔科維契本人曾在影片《攻克柏林》中使用「敵人入侵」

　　那段插曲，有些歌哈察都量作曲家還把《第七交響曲》改編成了歌。

　　1972 年，列寧格勒隆重地舉行了《第七交響曲》首演三十週年紀念活動。蕭斯塔科維契在自己的致辭中這樣寫道：「親愛的朋友們：今天與三十年前一樣，我的心一直和大家在一起……令我感到幸福和自豪的是，由於大家的勇敢精神，才得以舉辦專門獻給偉大城市的《第七交響曲》的那場難以忘懷的演出，才使這部交響曲成為列寧格勒人不可戰勝的真實象徵，成為蘇聯人民頑強精神的有力證明。

　　那場首演的某些參與者已經犧牲，在此願與大家一道緬懷他們，並與今天的與會者共同紀念這個日子，同時向你們致以親切的問候和美好的祝願。」

《第八交響曲》

　　1943 年夏天，蕭斯塔科維契在當時剛剛成立的創作
之家「伊萬諾沃」繼續自己的工作。在為蘇聯作曲家協會
開闢的地段中，占據中心位置的是一座磚石結構的房子，
房子對面是一塊臺地，沿著臺地的階梯下去可以走進一個
花園，穿過一片古老的椴木林，便是一個美麗的池塘；而
在房子的後面，在一條鄉間小路旁，有一座小木屋。1943
年，蕭斯塔科維契就在這個小木屋住過，也就是在這個小
木屋裡他譜寫了《第八交響曲》。當時每逢工作間隙，他
都走出小木屋，到戶外呼吸新鮮空氣，眺望一下廣袤無垠
的田野和三面環繞的森林。那是俄羅斯中部地區常有的秀
麗風光，這種大自然的美景始終充滿誘人的魅力。

　　在戰爭年代，繼蕭斯塔科維契完成《第七交響曲》之
後，《第八交響曲》猶如高山峻嶺的頂峰，超過了戰爭年
代的所有作品，它是蕭斯塔科維契創作的最具悲劇色彩的
作品。1943 年 11 月 4 日，蘇聯國家交響樂團首次在莫
斯科演奏了《第八交響曲》，擔任樂隊指揮的是穆拉溫斯
基，而這部作品就是專門為他而作的。1944 年 4 月 2 日，
美國指揮家羅津斯基指揮了《第八交響曲》在紐約的首
演，美國的 134 家廣播電臺和拉丁美洲的 99 家電視臺同
時直播了首演盛況。除此之外，加拿大和夏威夷轉播了這

場音樂會，義大利和阿爾及爾等國的多家廣播電臺重播了
紐約的首演。

　　同年 5 月，墨西哥指揮家查維斯指揮了《第八交響
曲》在墨西哥的首演；同年 7 月，英國指揮家亨利爵士在
倫敦指揮了該曲的首演，然後該曲的演奏者分別與巴黎、
維也納、布達佩斯、布拉格、布魯塞爾、阿姆斯特丹等地的
聽眾見了面。1945 年，當美國為其第 32 屆總統羅斯福舉
行國葬之時，也演奏了蕭斯塔科維契《第八交響曲》的第
一樂章。

　　在「1947 年布拉格之春」國家音樂節上，《第八交響
曲》讓聽眾留下了深刻而難忘的印象。「人類剛剛度過殘
酷時代的莊嚴史詩 —— 蕭斯塔科維契的《第八交響曲》
使聽眾頗為震撼。這部交響曲的音樂具有特殊的磁力，在
音樂廳裡營造出一種難以言狀的氣氛。演出結束後，聽眾
向該曲的作者和指揮報以長達 30 分鐘的歡呼和熱烈的掌
聲。」一位聽眾在給穆拉溫斯基的信中寫道：「我本人在
以前就聽說過蘇聯紅軍英雄的故事和蘇聯文學作品中的勇
士形象，但是今天我才真正理解了什麼是蘇聯音樂中的勇
士形象！我很早以前就熟悉了柴可夫斯基、鮑羅廷、斯美
塔那等作曲家的音樂，但是像蕭斯塔科維契的《第八交響
曲》那樣使人感到震撼的音樂作品，我從未聽到過。」

　　其他作曲家和音樂評論家對《第八交響曲》的評價可謂「仁者見仁，智者見智」，而且很難看到他們像對《第七交響曲》那樣的熱情。《第八交響曲》在音樂界引起了激烈的爭論，但是那些爭論經常超出了對該作品的評價範圍，他們所爭論的實際上是關於作曲家全部創作的方向和目的性的問題，其中有這樣一種意見：蕭斯塔科維契更多地運用了「西歐的表現形式」，正因為如此，他的音樂創作才能在西方獲得巨大成功。1944年，蘇聯作曲家季莫菲耶夫則確立了另一種觀點：蕭斯塔科維契是一個具有牢固民族性的俄羅斯藝術家，他的交響音樂作品是對俄羅斯藝術中典型的倫理學問題的進一步深入研究。而如今，人們已經把《第八交響曲》看作是 20 世紀的最佳傑作之一，這才是公正的觀點。

　　《第八交響曲》由五個樂章組成，後三個樂章連續演奏，從而構成一部套曲中的套曲。按照蕭斯塔科維契平時的創作習慣，第一樂章以奏鳴曲式譜寫，但不是以快速度，而是用慢速度譜寫的。從形式上看，第二樂章和第三樂章由兩首詼諧曲組成，這是蕭斯塔科維契典型的和固有的創作特徵。然後是一個慢板樂章和用奏鳴曲式譜寫的不太快的終曲，其中的基本音樂形象都帶有田園詩的特點。在這部作品裡，有兩種基本的戲劇衝突，其一是戰爭給人

帶來的無限深重的痛苦，其二則是對這種痛苦負有責任的那些人的可怕的形象。

　　第一樂章類似於一部交響詩篇，它的突出特點是音樂發展宏大規模和包羅萬象的內容，它包含了兩種基本的戲劇衝突，即這個樂章的音樂時而在歌唱，時而在呻吟。下面這首由謝爾文斯基發表於 1942 年的詩歌可以當作第一樂章的題詞，甚至可以作為《第八交響曲》全曲的題詞：

> 快去吧！去抨擊吧！你已經站在大屠殺的前線。
> 你已經抓住了他們的雙手 —— 揭穿他們吧！
> 你已經看到，劊子手正在用穿甲彈
> 將我們擊碎。
> 你要像但丁和奧維德那樣去吶喊，
> 讓大自然自己去痛苦號啕吧 ——
> 如果
> 你本人
> 已看到
> 這一切
> 如果你的理智尚未失常。

　　《第八交響曲》的呈示部十分引人注目，它將悲劇性與深刻的抒情性結合在一起，特別是開頭絃樂組二重奏的對話，猶如向人民發出的號召：請大家聽我說！這是一段每個人都應該聽到的，是所有人都為之震動的音樂。然後

在均勻的節奏背景中，小提琴演奏出輕柔而悲痛的旋律。
為了再現另一種兇狠的「黑暗勢力」的形象，蕭斯塔科維
契對呈示部的形象重新進行了深刻的思考，發展部是一個
使原來的主題和節奏逐漸「失去人性」的過程，絃樂器奏
出的痛苦而充滿熱情的歌曲則打破了一場強硬的節奏。這
種節奏的進行好像是一顆心在戰戰兢兢地跳動，而在發展
部裡，我們彷彿聽到了鐵錘敲打鐵砧的聲音、皮鞭的抽打
聲，此時的旋律表達著人類最崇高的感情，而在配器法的
其他要素中，越來越明顯地體現出敵對勢力的形象特點。
此時的旋律已經具有了新的含義和出人意料的內容，彷彿
讓聽眾看到一個已經變得奇醜無比但仍熟悉的面孔。

聆聽這個樂章並不是一件輕鬆的事，它的篇幅很大，
音樂進行得緩慢，在所有的 405 個小節中，只有 88 個小
節是快速演奏的。由於各種不同的複調旋律線、和聲層次
地相互結合，從而產生了發展部痛苦而緊張的不協和音，
這對某些聽眾來說是很難接受的。這是一個很容易引起爭
議的問題，但是現在，在《第八交響曲》誕生許多年以
後，我們不得不承認，其中的第一樂章是產生於充滿戰爭
和暴風雨時代的崇高藝術的傑出典範。

在後面的幾個樂章裡，交響套曲的戲劇發展路線被劃
分出明顯的界限，整個第二樂章和第三樂章全部描寫敵人

陣營的場面，音樂長時間地轉入所有的人性都被遺忘的地方，蕭斯塔科維契在此借助新的主題再現了敵人的形象。

　　第二樂章是一段描寫厚顏無恥的、傲慢的和怪誕的進行曲，還帶有幾個表現酗酒和狂歡的插曲，這是肆無忌憚的侵略者的遊行場面。當他們進入已被他們占領的土地之後，他們便開始實施魔鬼般的殘暴屠殺，成千上萬的無辜百姓倒在他們的屠刀下。

　　與《第七交響曲》中「敵人入侵」的插曲一樣，《第八交響曲》的第三樂章描寫的「毀滅機器」同樣是令人恐怖的。在這裡，蕭斯塔科維契運用的是觸技曲的自動的和「發條式」的節奏，中提琴奏出的連續不斷的音符，彷彿是為了讓人們牢記這一有意製作的一般化音調，記住這種類似於基本練習的音調。透過這種方式，作曲家展現了法西斯主義的殘忍和暴力。接下來，當長號介入後，聽眾可以清楚聽到某種龐然大物式的機器運轉節奏。整個第三樂章都表現了蕭斯塔科維契最大膽的和最令人折服的創新能力。中間樂段既像是快速的進行曲，又像是某種狂熱的舞曲，既有描寫戰爭的場面，又具有神祕的幻想色彩，這是《第八交響曲》給人印象最深刻的插曲之一。如果用語言來表達這層意思的話，可以稱它為「踏著屍體遊行」或「死亡之舞」。

　　作曲家再次用了一些似乎是一般化的音樂素材，但這種創作手法的實質恰好在：雖然普通的和一般的因素往往會造成可怕的印象，但法西斯主義的「日常生活」實際上就是一些駭人聽聞的罪惡行徑。

　　第四樂章使我們回歸了人類形象和人的感情，其中的悲痛音樂聽起來既像是一段葬禮悼詞，又像是對成為戰爭犧牲品的人們的追憶。這是一段帕薩卡利亞舞曲，用定音演奏的崇高的史詩性主題出現了 12 遍。這一樂章被看作是一個巨大的和內在不可分割的音樂層，而這種不可分割是由各種不同的音色加以強調的，絃樂音色一直持續了很長時間，然後是長笛和單簧管分別把自身細膩而清脆的花飾編織在帕薩卡利亞舞曲之中。在此之後，音樂的色彩逐漸明亮起來，終曲奏響了。平靜的田野風光取代了預示著不祥的暴風雨。帶有心中的熱情、愛撫和安慰的音樂再次響起，新的生命開始在遭受戰爭摧殘、灑滿鮮血的和被燒焦的土地上長出嫩芽。關於這一樂章，蕭斯塔科維契表示，他「嘗試瞻望未來，瞻望戰後的年代。邪惡而醜陋的一切將會消失，美麗的事物將獲得勝利。」

　　與《第七交響曲》相比，《第八交響曲》沒有那麼英姿煥發，它反映的是「戰爭的可憐和恐怖」，是發人深省的勸解。不過二者都具有極為典型的音樂諷刺形象，它們

充分揭示並再現了法西斯主義和侵略行為的實質。在這種
情況下，生活的真理既沒有脫離怪誕性，也不乏特殊的情
調和充滿幻想的色彩，這種特殊的色彩和情調與誇張的表
現手法結合起來，不由得使人聯想起西班牙畫家哥雅，聯
想起蕭斯塔科維契非常喜歡的俄羅斯作家果戈里。蕭斯塔
科維契音樂中所塑造的那充滿幻想的形象具有一定的現實
意義，因為在這些形象中，再現了現世中的惡勢力，表現
了惡勢力透過殘酷無情的摧殘與壓迫以達到殺害人民的
事實。

第 6 章　困境與突破

戰後創作

　　1945 年 5 月 9 日，億萬蘇聯人民盼望已久的日子終於到來了，偉大的德蘇戰爭最終取得了勝利。五彩繽紛的煙火和隆重的慶祝之後，戰後恢復家園的艱難日子又來臨了，所有人都沒有喘息的機會，全蘇民眾都在不遺餘力工作著。蕭斯塔科維契也參加了這項工作，而且他命中注定會再活三十年，在這期間他一共譜寫了 77 部作品，他以孜孜不倦的創作活動填充了自己最後的三十個年頭。

　　偉大的德蘇戰爭結束之後，蘇聯作曲家面臨著一系列新任務，但是這並不意味著戰爭題材已經失去了意義，它們在蕭斯塔科維契的創作中同樣得到進一步發展。他為音樂劇《勝利之春》譜寫了〈燈籠之歌〉、〈搖籃曲〉、〈勝利的人民之讚歌〉。其中根據蘇聯詩人和戲劇家斯維特洛夫的詩歌創作的歌曲〈燈籠之歌〉，得到了廣泛的流傳。這是一首關於已經成為過去的艱難歷程的歌曲，歌曲的抒情性很強，特點極為鮮明，它猶如號誌的光芒，出現在戰爭取得勝利之後，或者戰爭勝利的前夕。這首歌曲與1941 年至 1943 年間蕭斯塔科維契創作的嚴酷的戰爭歌曲不同，戰爭年代創作的歌曲旋律中的「咬緊牙關」、「步伐堅定」、「不惜任何代價堅持到底」等因素被取而代之為溫和而純真的微笑，這種微笑是因為回憶好朋友──

夜間的號誌 —— 提著燈籠的那位女孩的手而引起的。

　　1945 年 8 月，蕭斯塔科維契完成了《第九交響曲》，他首先與鋼琴家里赫特在蘇聯作曲家協會音樂廳演奏了這部作品。11 月 3 日和 20 日，又分別在列寧格勒和莫斯科進行了首場演出。和他的前八部交響曲一樣，《第九交響曲》也在音樂界和社會上引起了爭論。但是《第九交響曲》畢竟有其無可非議的優點和成功之處，音樂有閃光點、俏皮性，有時帶有怪誕色彩以及引人入勝的幽默、溫柔的憂鬱、光明與突如其來的黑暗勢力之間的勇敢對比等。為了努力擺脫與戰爭有關的壓抑的悲傷感，作曲家故意暫時把注意力集中到快樂的、引人發笑的情感和抒情上，不過他已經不再寫從頭到尾都是充滿光明和平靜的多樂章作品了。

　　從整體上看，《第九交響曲》並不是一部悲劇作品。然而即使是這樣，蕭斯塔科維契依然透過這部作品來紀念在戰爭中喪生的人們。

　　蕭斯塔科維契接下來的一部交響樂作品是《第一號小提琴協奏曲》，這部作品是作曲家在 1947 年譜寫的。其實我們完全可以把《第一號小提琴協奏曲》叫做《為小提琴與樂隊而作的交響曲》。在這部協奏曲中，豐富而複雜的交響樂發展主線與非常豐富且超凡的作曲技藝融為一

體，作曲家充分運用了小提琴本身的技巧特點，強化了音樂內涵的表現力，突出了各種音樂形象的獨特性及其個性特點。

《第一號小提琴協奏曲》的終樂章展示了新型超凡的作曲技巧典範，擔任獨奏的小提琴手以自己的技法鮮明地體現了樂曲飽滿、圓潤和輝煌的特色。

1947 年，蕭斯塔科維契還創作了《祖國詩篇》，這是他專門為獨唱演員、合唱團與樂隊而作的。在《祖國詩篇》中，蕭斯塔科維契試圖描述蘇聯國家歷史上最重要的幾個發展階段，其中包括 1917 年的十月革命、20 年代的國內戰爭和偉大的德蘇戰爭結束之後等。作曲家試圖運用大家熟悉的歌曲旋律，來解決描寫重要歷史時期的問題。蕭斯塔科維契把過去一些歌曲加入《祖國詩篇》之中，那些歌曲包括：革命歌曲〈同志們，步調一致，勇敢向前〉、描寫國內戰爭的歌曲〈沿著山谷和小丘〉、他自己創作的歌曲〈來人之歌〉、亞歷山德羅夫的歌曲〈神聖的戰爭〉、穆拉德里的歌曲〈勇士的事業〉和杜那耶夫斯基的歌曲〈祖國之歌〉。所有這些歌曲的旋律都以樂隊演奏的形式出現。蕭斯塔科維契最喜愛的小號主題在《祖國詩篇》中佔有頂峰位置，先後以這個主題結束的有《第三交響曲》、《五一交響曲》和組曲《金山》。儘管《祖國詩篇》

的音樂語言具體簡潔、色彩鮮豔，精彩的歌曲旋律更是具有很大的吸引力，但是這部作品並沒有使聽眾感到滿意，因為《祖國詩篇》缺乏作者最重要的音樂特質──交響性、豐富的交響戲劇性，這使全曲聽起來好像是一首幻想曲，又好像是一首建立在許多熟悉主題基礎上的混合曲。隨便哪一個不知名的作曲家都可以作出這種水準的音樂作品，而聽眾一直期待的是：蕭斯塔科維契應該解決更加深刻的音樂創作問題。

政治困境

說到蕭斯塔科維契的音樂之路，我們不能不提到日丹諾夫。日丹諾夫受過高等教育，個性冷酷，他曾在納粹圍困列寧格勒期間負責軍事防衛事宜，是史達林的手下愛將和最信任的助手。蘇聯德蘇戰爭之後，日丹諾夫擔任文化部長，負責執行史達林的文化肅清。他在處理了文學、戲劇和電影之後，便把矛盾轉向了音樂。1947 年是十月革命勝利三十週年，而作曲家們此時似乎不夠重視他們對國家的責任。蕭斯塔科維契提供的作品充其量不過是把其他作曲家的旋律混合在一起的集錦而已，普羅高菲夫寫了一首節慶篇和清唱劇《興盛吧，偉大的國家》，而哈察都量獻上的是一首寫給交響樂團的「交響詩篇」。這使得這三位

當時蘇聯音樂界的代表人物成為日丹諾夫現成的箭靶，肅清音樂界的時機到了。

　　早在德蘇戰爭前，蕭斯塔科維契就嘗到了日丹諾夫給他的苦頭，他彷彿對蕭斯塔科維契懷有「特別的敵意」。因為這位作曲家太含蓄、太精緻，難以融入 1948 年的莫斯科。蕭斯塔科維契完全是俄羅斯的、完全是蘇聯的，他自始至終生活在蘇維埃體系下，而且幾乎沒有出過國門，這使得他的處境更為惡劣。而且日丹諾夫有種感覺，蕭斯塔科維契雖然是道地的俄羅斯人，卻也是典型的列寧格勒的產物。列寧格勒雖然是日丹諾夫從德軍手中救回來的城市，但他始終懷疑它骨子裡太過獨立、太過反叛。

　　後來一位不入流作曲家穆拉德里的作品為日丹諾夫對音樂界現狀的攻擊提供了藉口。這位倒楣的作曲家寫了一部歌劇想討好史達林的故鄉喬治亞，但其中歌頌的一位戰前的人民委員，後來死於史達林的肅清運動。1947 年，史達林看了這部歌劇之後，它的命運便和蕭斯塔科維契的《穆森斯克郡的馬克白夫人》一樣，沒有得到官方的認可。1948 年 1 月，日丹諾夫主持了三天的作曲家會議，他以這一事件作為開場白：

> 中央委員會最近參加了穆拉德里的新歌劇《偉大的友誼》
> 的試演。各位可以想像，連續十年沒有任何新的蘇維埃歌

劇推出，我們對這部新的歌劇寄予了熱望。很可惜，我們
的期望落空了。這部歌劇並不成功。何以如此呢？第一
點是關於它的音樂部分。它沒有一段旋律能讓人記得住。
音樂並沒有「深印」在聽者的腦中。觀眾約有 500 人，
算是相當龐大而有水準的，但是並未對這部歌劇裡的任何
一段有所回應……讓人感到沮喪的是和聲的缺乏、角色情
感在音樂上的表現不夠，因此很多樂段聽來不和諧……管
絃樂團表現手法拙劣。大部分時間只用了幾件樂器，而整
個樂團在出人意料的地方卻突然樂聲大作。在抒情的樂段
裡，突然爆發出鼓聲，而英氣勃發的樂段居然伴以悲痛哀
傷的音樂。雖然這部歌劇講的是北高加索地區諸族的故事
和蘇維埃政權在該地區建立的一段歷史，但音樂卻迥然不
同於那些民族的音樂……如果中央委員會不應該為現實主
義與我們的古典傳統辯護，那麼請直說……作曲家協會及
其團體委員會裡有些什麼形式的政府？這個政府形態是民
主的嗎？它以建設性的討論、批評與自我批評為基礎嗎？
還是像一個寡頭政權，一切都由一小撮作曲家及其忠實的
侍從 ── 我指的是阿諛奉承的樂迷 ── 來統治，而這些
與真正的建設性的討論、批評與自我批評相差甚遠。

　　三天的討論就這麼開展起來，同樣流派的作曲家被迫
互相殘殺。以蕭斯塔科維契與普羅高菲夫為首的一小群
「菁英」作曲家將成為待宰的羔羊。等到穆拉德里在一篇
事先準備好的演說中表示要悔過之後，音樂家便根據各自

分配的時間上臺說話。有些人巴不得狠咬官方貶斥的受害者，有些人採取觀望態度，其他人則顧左右而言他，只有少數人的演講還保有尊嚴、沉思和分寸。在會議的最後，蕭斯塔科維契為自己，也為所有嚴肅而負責的作曲家發言，批評穆拉德里「過度地將自己的失敗怪罪於別人和外在的環境」。他表示「每一位作曲家最重要的是為自己的作品與失敗負責」，之後他稱讚了蘇維埃音樂正邁向寬廣的路途。他的最後一番話謙虛、真摯、盡職而恭敬，並沒有透露出他個人的感受，卻流露出一絲悲傷。套用一句傳統俄羅斯諺語來說，即他現在已經學會「以親吻來表達唾棄」。

　　在我的作品裡，我失敗過很多次，但是在我的創作生涯中，始終以民族、我的聽眾以及那些養育我的人為對象。大眾應該接受我的音樂，這是我努力不懈的事。我向來虛心接受批評，時時試著更加努力，以求百尺竿頭更進一步。此刻我聆聽批評，此後也會繼續聽下去，更會接受批評的建議……我認為，這三天的討論將有極大的價值，尤其是如果我們仔細研讀日丹諾夫的演說。我和其他人一樣，都希望能夠取得他這次演說的稿子。詳盡研讀這份傑出的文稿將會為我們的工作帶來無比的助益。

　　在那次大會上，第一次提出了蘇聯作曲家創作中的

「形式主義傾向」，並點名指出了這種傾向的代表，而這份形式主義名單上的第一位就是蕭斯塔科維契。1948 年 2 月 10 日，針對蘇聯音樂創作的基本思路與美學問題，蘇共中央發表了《關於穆拉德里的歌劇 < 偉大的友誼 > 的決議》。

　　《決議》強調指出，蘇聯音樂的發展之路，就是社會主義現實主義之路，並向蘇聯作曲家發出號召，希望他們「保持高度的創作熱情，保持迅速推動蘇聯音樂藝術發展的高度熱情，保持有助於各個音樂領域創作出完美的、高品質的和適合於蘇聯民眾的藝術作品的高度熱情。」在蕭斯塔科維契的作品中，被歸入形式主義作品的有第六、第八和第九交響曲，這三部交響曲遭到了長期禁演。除此之外，他的其他幾部作品，甚至包括《第七交響曲》也通通變成了被審查的對象。具有諷刺意味的是，蕭斯塔科維契在自己的國家雖然被斥為「形式主義者」與「墮落的中產階級」，但他卻是舉世公認的蘇維埃天才。在西方世界人們的眼中，他是個謎一樣的人物。

和平的捍衛者

　　在受到批評後的若干年中，蕭斯塔科維契參與大量社
會活動。作為《列寧格勒交響曲》的作者，他無論是在音
樂創作上，還是在社會運動中，都已經成為了一名為和平
而奮鬥的最積極的勇士。自 1949 年起，蕭斯塔科維契已
經是蘇聯保衛世界和平委員會的成員。1949 年 3 月 20 日
早晨，一架飛機從莫斯科機場起飛，乘坐這次航班的有蘇
聯作家法捷耶夫和帕夫連科、蘇聯電影導演格拉西莫夫和
恰烏列裡利、作曲家蕭斯塔科維契、蘇聯科學院院士奧帕
林，他們此行的目的地是美國紐約，去參加國際和平愛好
者會議暨全美科學與文化活動家國際會議。不過，在到達
美國之前，他們在德國柏林逗留了三天，為的是等候從那
裡飛往美國的飛機。

　　1927 年，年輕的蕭斯塔科維契曾經到過柏林。那時，
他是與鋼琴家奧博林一起光臨這座城市的，而今他已經辨
認不出他曾經熟悉的街道和廣場，這裡已經是一片廢墟。

　　在柏林機場候機廳裡，在法蘭克福轉機時，在紐約機
場，蕭斯塔科維契先後忍受了美國記者的猛攻。當他從美
國返回俄國之後回憶說，有一個記者走到他身邊，突然拍
拍他的肩膀說：「您好，蕭斯塔科維契！」並向他提出了
奇怪的問題，「您喜歡的是金髮女郎，還是黑髮女郎？」

這令蕭斯塔科維契十分反感。

　　在紐約，蕭斯塔科維契聽了一場交響音樂會和一場四重奏晚會。但是，對於蕭斯塔科維契來說，那次美國之行最重要的是參加國際和平會議。3 月 25 日，會議在華爾道夫阿斯托里亞紐約飯店正式開幕。參加這次國際會議的有來自美國 22 個洲的 2,823 名代表，應邀參加的有來自蘇聯、波蘭、捷克斯洛伐克、英國和古巴等國家的代表團。蕭斯塔科維契在音樂、詩歌、繪畫和舞蹈分會上發言。

　　與會者仔細地、帶著濃厚的興趣聆聽了他的講話，並不時地報以掌聲。蕭斯塔科維契在發言時說，在希臘、巴基斯坦、越南、印度尼西亞、馬達加斯加等地，戰火依然在熊熊燃燒，帝國主義者正在策劃新的世界大戰。藝術工作者應該為「爭取和平、真理、人性和世界人民的未來而奮鬥，他們應該透過自己的創作活動，積極投身於這一鬥爭之中」。

　　在那次國際和平會議上，蕭斯塔科維契還向與會者講述了蘇聯音樂的發展概況及其輝煌成就。他在談到蘇聯音樂的多民族性的同時，也給予那些狂妄的種族主義者有力的回擊，雄辯地駁斥了他們對「落後民族」的欺凌，反對宣揚一個種族凌駕於其他種族之上的理論。會議結束時，在麥迪遜花園廣場舉行了盛大的集會，集會者達到了

30,000 人。人們再次唱起了《來人之歌》，他們一邊唱著歌，一邊向蘇聯代表團致意。那次集會持續了 6 個小時，當蕭斯塔科維契應主辦方邀請在集會上演奏自己的《第五交響曲》第二樂章時，已經是深夜 1 點 30 分。他的演奏受到聽眾的熱烈歡迎，此次國際會議也以他的演奏而落幕。美國音樂活動家還邀請蕭斯塔科維契趁此機會在美國舉辦音樂巡演，但是美國國務院非常委婉建議蘇聯代表團迅速離開美國。在回到俄國之後，雖然身體極度疲憊，但這次美國之行給他留下了深刻而豐富的印象。

　　1950 年，蕭斯塔科維契再次以代表團成員的身分，參加了第二屆國際和平會議。原定這次會議在英國的設菲爾德市召開。可是，英國首相艾德禮領導的工黨政府因受到美國右翼勢力的影響，竟然拒絕為許多國家的代表團辦理入境簽證。最終，組委會克服了巨大的困難，把會議地點改為華沙，並迅速設法使來自八十多個國家的代表團出席了會議。蕭斯塔科維契參加了這次會議的經濟與文化交流委員會的工作。他在發言中說：「真正的文化永遠服務於和平事業，所以其他民族了解並認識另一個民族的文化，自然會降低戰爭的潛在危險，提高和平的安全係數……一個人讀的各個國家出版的書籍越多，他聽的交響曲越多，看到的油畫和影片越多，他就會越清晰地認識人類文化的

寶貴價值。對他來說，消滅文化、傷害與己親近的和疏遠的人的性命、殘害任何一個人的生命，都是極大的犯罪。」

據與會者回憶：「在會議期間的最後一個晚上，全體代表站在觀禮臺上，華沙民眾緩緩從他們面前透過。他們手中的火炬若隱若現，火焰似乎馬上就要熄滅，可是突然又變得更加明亮。火炬放射出的激動人心的光芒表達了沸騰在人們心中的希冀。煙火照亮了華沙的夜空，照亮了戰爭留下的令人恐怖的廢墟和新建的高樓、建築工地、廠房、工廠、維斯瓦河、猶太區的灰燼、人民的災難及其歡樂。成千上萬的人都仰望夜空，一束巨大的火光突然在天空中散開，一顆閃亮的紅星彷彿懸掛在濃密的雲層之間。」

《第十交響曲》

在蘇聯德蘇戰爭年代，《第七交響曲》、《第八交響曲》曾標誌著蕭斯塔科維契的創作頂峰，而德蘇戰爭之後的年代，可稱為他創作頂峰的是 1953 年創作的《第十交響曲》。《第十交響曲》延續了蕭斯塔科維契從《第四交響曲》開始的交響音樂創作主線。從某種程度上看，《第十交響曲》是對作曲家創作探索的總結，其中許多探索都曾蘊含在了《第十交響曲》的音樂形象、旋律和音調，甚至還有具體的主題中。廣大聽眾迫切地期望著《第十交響

曲》的問世，這是因為《第九交響曲》創作於 1945 年，而且當時很多人並沒有把它納入蕭斯塔科維契的重要作品中，在他的交響曲創作歷程中還從未有過如此長期的間隔，這個情況強化了聽眾本來就十分濃厚的興趣。

　　1954 年，蘇聯作曲家協會召開了關於《第十交響曲》的討論。這是一次成效顯著的會議，為評價這部新作提供了豐富的素材。最引人注目的是蕭斯塔科維契在大會上的發言，他向與會者披露了自己的一點「創作祕密」：

> 去年夏天，我開始創作《第十交響曲》，像我的其他作品一樣，我很快就寫完了這部交響曲。或許這並不是一個長處，而是一個弱點，因為在這種快速完成的作品中，總是會出現一些不完美。作品剛剛寫完，你的創作熱情頓時消失；而當你發現作品中的缺點時，你自然會這樣想，在下一部作品中，儘量避免這些缺點，不也是一種不錯的方案嗎？作品既然已經完成了，也就該放心了。

　　蕭斯塔科維契沒有說明《第十交響曲》具體的創作構思，因為這是一部無標題交響曲。「我最感興趣的是，聽眾對我的新交響曲有什麼看法……但是有一點我還想說明：我本人想透過《第十交響曲》，表現人類的情感和追求。」可見是主要主題，與會者堅定地表示，《第十交響曲》的音樂表達了人的內心世界，這部作品具有特別深刻

的精神和細膩的內涵，某些音樂形象的含義廣泛而深邃，
而每個形象都被賦予飽滿的情感，有時甚至是矛盾的情
感，這就是大家難以對《第十交響曲》進行描述的原因。
卡巴列夫斯基對這種主題和構思作了精彩的概述，他說：

> 當今世界正處於局勢緊張的狀態之中，整個世界都在為未
> 來和人類的命運而擔心。「地球上應不應該出現新的災
> 難」這個問題一直困擾著億萬人民，難道這個問題不會困
> 擾蕭斯塔科維契這樣的為世界和平而奮鬥的偉大藝術家和
> 傑出的社會運動家嗎？我深信《第十交響曲》之所以是
> 一部無標題作品，是因為作品中明確地表現的衝突和緊張
> 氛圍，正是全世界群眾正在經歷的衝突和緊張……這部交
> 響曲的巨大進步意義和人道主義精神就在於此，即在於蕭
> 斯塔科維契藉以深刻揭示惡勢力的威力之中，交響曲深刻
> 的現實意義也就在於此。

第一樂章充滿了諸多思考，把奏鳴曲式與慢速和均勻
的、不太快的曲式結合起來，而音樂內涵的徐徐展開則伴
隨著巨大的、隱蔽性的衝突要素。作曲家在默默地逐漸醞
釀著音樂發展所需要的情緒。由於題材的自然屬性、旋律
和調試特點等不同，使第一樂章的主題也有些不同。前奏
主題並不具有直截了當的抒情性和優美的旋律。與此相反
的是，主部正主題的抒情性和歌唱性極強，其中還有女性

特有的溫婉和魅力。第三個主題則顯得比較矜持，彷彿是
局限於自身的運動之中。無論是在前奏中，還是在呈示部
裡，不僅表現了交響曲「主角」複雜的心理狀態，而且表
現了蕭斯塔科維契作品中人物常有的特點，即個人與社會
構成了一個不可分割的整體。

　　第二樂章既有敵對勢力的形象，也有與世界上的惡勢
力作鬥爭的場面。在對「正面形象」和「反面形象」的探
索中，很難區分這段「詼諧曲」的各種不同的音樂要素。

　　雖然音樂內容中充滿了衝突性，但仍然是一個完整的
統一體，給聽眾留下了剛剛點燃的一團火變成了烈焰的
印象。

　　第三樂章是一個複雜而具有廣義音樂內容的例子，是
將各種不同情緒和熱情都達到獨特融合的例子。整個音樂
貫穿著舞曲節奏，舞蹈性在正主題中清晰地表現出來。事
實上表現舞蹈之魂的不僅是節奏，還有音樂結構、旋律和
配器法的某些細節。但是在第三樂章中既沒有興奮，也沒
有歡樂，交響曲的主角有時也很想使自己擺脫所有的陰鬱
和不愉快。

　　關於《第十交響曲》的終樂章，卡巴列夫斯基曾作出
如下評價：「終樂章再現了童年和青少年時代的形象……
而對於我來說，童年的形像永遠意味著人們對未來的觀

望,意味著人們對未來的憧憬和渴望……童年和青少年主
題與為和平而奮鬥的主題有著千絲萬縷的連繫,因為兒
童就是我們的未來,我們正是為了他們而投身於鬥爭之
中。」

　　許多音樂評論家曾給予《第十交響曲》高度評價,但
是他們當中的許多人對該交響曲的終樂章提出了嚴厲的批
評。他們認為,在終樂章裡對取得光明未來的勝利的信心
不夠堅定,最好再增加一個樂章,以便充分體現「這一鬥
爭偉大的勝利結局」。這種意見曾經一度影響很深,根據
這種意見,並基於十分尖銳的衝突的音樂內涵和創作理
念,就必須對表現對抗形象之間鬥爭的形象提出要求,即
音樂必須以應用主義精神勝利而告終。蕭斯塔科維契的
《第五交響曲》和《第七交響曲》都是以這種勝利大結局
而結束的。其實完全可以透過另外的方式結束全曲。從自
身內容來看,《第十交響曲》的終樂章是具有說服力的,
儘管它沒有描寫英勇精神,但它的主旨的確是面向未來
的,音樂的正面理念也是透過青春、大自然和群眾的歡樂
形象表現出來的。

第 6 章　困境與突破

第 7 章　桂冠作曲家

音樂家的春天

1956 年，赫魯雪夫繼史達林後成為蘇聯的新一任領導人，並於 2 月 25 日發表了具有歷史意義的演說，在蘇共二十大的一個內部集會中指責了史達林。在他的演說中，提到「因違反集體領導原則而造成嚴重的傷害，並把無限大權集中在一個人手裡」。赫魯雪夫的演講帶來了政治緩和、個人自由與文化交流的一段時期，這是蘇聯從列寧時代以來所未見的。從 1957 年 4 月起，蕭斯塔科維契重新開始了蘇聯作曲家協會的領導工作，並成為該協會的祕書長，從 1960 年 4 月起，他又擔任了俄羅斯聯邦作曲家協會的第一祕書，直到 1968 年，當他每況愈下的身體迫使他大量減少社會活動之前，他一直主持著協會的工作。

為了配合「革命浪漫主義」與「復興列寧典範」的熱烈情緒，蕭斯塔科維契譜寫了《第十一交響曲》，以紀念十月革命勝利四十週年。與以往不同的是，這部新作的首演並不在列寧格勒，而是於 1957 年 10 月 30 日在莫斯科舉辦的。交響曲演奏完畢之後，現場聽眾都站起來喝彩，並報以經久不息的熱烈掌聲，以表示對該作品的接受和肯定。

各大媒體也對《第十一交響曲》表示一致認同。1958 年，蕭斯塔科維契獲得了「列寧國家獎金」則進一步肯定了作曲家的辛勤付出。

　　為了追求歷史與社會現實描寫的真實性和可靠性，蕭斯塔科維契在譜寫《第十一交響曲》時，以內容涵養準確而具體的歌曲主題為基礎。在這首交響樂中，既有描寫政治監獄和流放地的歌曲〈注意聽！〉和〈被捕者〉等旋律，還有描寫 1905 年革命的歌曲〈葬禮進行曲〉、〈發瘋吧，暴君〉、〈華沙工人之歌〉中的旋律，也有作曲家合唱詩篇《1 月 9 日》中的兩個主題〈願你長在，我的老天爺〉和〈脫帽〉的旋律。雖然《第十一交響曲》中沒有類似被展開的引用主題，但是整個交響曲的主題對比卻充滿了革命的元素。

　　1961 年 10 月 1 日，蕭斯塔科維契專門為紀念列寧而譜寫的《第十二交響曲》在列寧格勒舉行了首演，兩天後，他在列寧格勒基洛工廠再次演奏了這部交響曲。與《第十一交響曲》不同，《第十二交響曲》沒有悲劇性衝突，也沒有再現與人民對立的具體的敵對形象。作曲家的全部注意力都集中在對正面形象 —— 人民、革命和列寧的描寫上。

　　這兩部交響曲在音樂內涵和創作風格上都達到了統一，這在蕭斯塔科維契的交響樂創作中還是第一次。《第十一交響曲》、《第十二交響曲》中的史詩般的熱情，與作品及其個別樂章表明的標題有著直接的關係。下面讓我

們分別看看這兩部交響曲各個樂章的小標題：《第十一交響曲》：《宮廷廣場》、《1 月 9 日》、《永恆的記憶》和《警鐘》；《第十二交響曲》：《革命的彼得格勒》、《春汛》、《曙光號巡洋艦》和《人類的曙光》。

1962 年，蕭斯塔科維契譜寫了《第十三交響曲》；1969 年，他完成了《第十四交響曲》的創作。這兩部交響曲都有別於其本人創作的其他交響曲的一些特殊的體裁方面的特徵。在這兩部交響曲中，作曲家對交響樂與聲樂體裁融為一體的興趣得到了最大限度的表現。交響曲的音樂裡既有清唱劇的特徵，也有歌劇對交響樂的影響，《第十四交響曲》甚至與聲樂套曲特別相像。

《第十三交響曲》是為獨唱歌手、男生合唱團與樂隊而作的一部交響曲，1962 年 12 月 18 日在莫斯科舉行了首演。蕭斯塔科維契依然堅信自己創作的主要主題，所以《第十三交響曲》所描寫的仍然是關於人的命運，控訴那些滅絕人性、摧殘人類生命的殘忍而恐怖的惡勢力。除此之外，詩人和作曲家還考慮到這樣的問題：一個人在不同的環境下應該如何表現？人究竟應該怎樣掌握自我？蕭斯塔科維契曾經說過，一個人、一個公民這樣的社會行為主體一直吸引著他，所以在《第十三交響曲》中他提出了公民道德的問題。作曲家塑造了富有巨大威力的悲劇形象，但是

在交響曲當中，既有深刻的抒情色彩，也有激昂而機敏的幽默，還有戰勝黑暗勢力和勇於克服困難的樂觀精神。

在與敵對勢力展開的艱難鬥爭中，受到崇高而不朽的思想鼓舞的蘇聯人民獲得了勝利。

《第十四交響曲》是為女高音、男低音與室內樂隊而作的一部交響曲。這部交響曲由十一個樂章組成，分別選用了不同時代、不同民族的詩人創作的詩歌，如〈內心深處〉（洛爾卡）、〈馬拉哥尼亞〉（洛爾卡）、〈自殺的女人〉（阿波里奈爾）、〈詩人之死〉（里爾克）等。《第十四交響曲》向聽眾展示了各種不同的形象、畫面和幻象。這是一個多側面的、多變幻的和五彩繽紛的大世界。在聆聽這部作品時，我們彷彿是從一個國家漂流到另外一個國度，那裡有閹人的安達盧西亞乾枯的土地、小酒館、吉他歌手的演唱……蕭斯塔科維契在談到自己的創作時說：

> 我譜寫這部交響曲，不僅是因為我已經度過了大半個人生，儘管死亡的重型炮彈正在步步逼近，但是我平時很少考慮這個問題。每個人都不會忘記自己將要死去，只是為了更好地走完自己剩餘的人生之路。是的，我們都不可能永生，但正是因為如此，我們才應該抓緊時間，爭取為人類多做些好事。

　　在蕭斯塔科維契所作的十五部交響曲中，與我們熟悉的交響曲距離最大的就是《第十四交響曲》。它是一部多樂章作品，每個樂章又特別短小。這兩個特點已經足以說明，《第十四交響曲》與傳統的奏鳴交響曲式是不相符的。而且這部交響曲中，既沒有對交響曲十分重要的奏鳴曲式，也沒有一般交響曲中經常出現的迴旋曲式。因此，這部交響曲倒像是一部室內作品。儘管如此，《第十四交響曲》畢竟是一部交響曲，因為它再現了深刻的構思、對抗性矛盾和衝突，這些構思、衝突和矛盾正是在交響曲和交響音樂內在邏輯的發展過程中得以揭示的。因此，除第五、第七、第八交響曲之外，《第十四交響曲》也屬於當代最偉大的作品之一。

他國知音

在這一時期，蕭斯塔科維契結識了許多著名的音樂家，其中最著名的有史特拉汶斯基和布瑞頓。

在經歷了近五十年的自我放逐之後，史特拉汶斯基回到蘇聯，成為 1962 年文化解凍的另一個象徵。蕭斯塔科維契對史特拉汶斯基的某些作品非常景仰，他向朋友解釋道：

> 這項邀請……是高層政治運作的結果。上級決定讓他成為第一號國家作曲家，但是這個策略沒有成功。史特拉汶斯基沒有忘記他曾被稱作美帝國主義的走狗和天主教會的隨從，而那樣稱呼他的這些人現在又展開雙臂迎接他。

儘管如此，我們必須承認，史特拉汶斯基並不景仰蕭斯塔科維契。在史特拉汶斯基到訪期間，出席了一些多少有點官方意味的宴會。10 月 1 日，蘇聯文化部舉辦了一次招待會，指揮家兼作曲家的羅伯特·克拉夫特這樣描述肖斯塔科維奇在宴會上的表現：

> 蕭斯塔科維契是目前為止我在蘇聯所見到過的最「敏感」、最具智慧的面孔。他比人們想像的要瘦、要高、要年輕，外貌較為童稚，但他也是我見過的最害羞而緊張的人。他不但咬指甲，還咬手指，抽動他嘟起的嘴唇與下

巴，菸不離手，不停擠著鼻子以調整眼鏡的位置，一會兒看似暴躁，一會兒卻又像要哭出來的樣子。他的雙手顫抖，說話口吃，握手的時候整個人的骨架都搖起來。他說話時膝蓋抖動，這時其他人都為他捏一把汗，或許確實如此。他有盯著人看的習慣，當別人看見他的時候又會心虛地移開目光。整個晚上，他就隔著福爾策娃女士渾圓的身軀偷偷瞄著史特拉汶斯基。那對驚懼而聰明的眼睛完全不透露思緒……

1963 年 3 月，蕭斯塔科維契在英國音樂節期間訪問，結識了另一位他仰慕已久的作曲家，來自英國愛德堡、49 歲的布瑞頓。他們兩人彼此惺惺相惜，布瑞頓在戰前欣賞了蕭斯塔科維契的《穆森斯克郡的馬克白夫人》之後，就很看重這位蘇維埃音樂家。訪問期間，蕭斯塔科維契與布瑞頓開始了一段溫暖的藝術友誼，並一直持續了 12 年，直到蕭斯塔科維契去世為止。布瑞頓的個性與音樂在當時強烈地吸引著蘇聯音樂界的同事和聽眾，這個音樂節也促成了幾次有益於創作的訪問。布瑞頓也在愛德堡熱誠回報他們的接待，安排了數首蕭斯塔科維契的作品在當地演出，其中包括 1970 年在俄國之外首度演出的《第十四交響曲》。1966 年 12 月 31 日，布瑞頓來到蕭斯塔科維契位於莫斯科城外的鄉間別墅拜訪，同行的一位好友記錄了這次會見：

我們受邀於下午 1 點到德米特里家去，當然又遲到了。驚喜的是在樓上的臥室裡特別播放著舊版的《淘金熱》。我們先前已經喝了一點伏特加，而影片的長度剛好，然後我們手裡拿著香檳走到室外燈火通明的聖誕樹旁，並在蘇聯國歌中舉杯祝賀新年，之後彼此親吻，在場的包括蕭斯塔科維契夫婦、他們的女兒加麗娜與她奇裝異服的丈夫，還有我們。然後我們圍著長桌吃了一頓大餐，桌上擺滿了飲料和食物，還有禮物。我們每個人都有白蘭地或伏特加，一個假鼻子（不會要你戴超過一兩分鐘的）。稍後，德米特里將新作的歌曲〈斯特潘・拉辛〉的樂譜送給布瑞頓，還有一份同樣的給我。這時德米特里累了，而且他最近發作過一次心臟病，因此我們就讓他上床休息了。

晚年創作

1960、1970 年代，這位蘇聯作曲家得到國際音樂界進一步的承認。1960 年，他當選為蘇聯友好協會音樂部副主席；1961 年，他成為塞爾維亞藝術研究院名譽院士；自 1963 年起，蕭斯塔科維契開始成為聯合國教科文組織音樂委員會委員；1968 年，他被巴伐利亞美術研究院授予「通訊院士」稱號；1970 年，他成為芬蘭作曲家協會名譽會員；1971 年，蘇聯政府授予蕭斯塔科維契十月革命勛章；1975 年，他被法國美術研究院授予「名譽院士」稱號。

　　1973 年，蕭斯塔科維契積蓄力量並再度遠赴美國。他乘坐「米哈伊爾・羅蒙諾索夫」號渡輪從列寧格勒出發，在若干天之後，抵達美國，並在那裡逗留了十天。他此次訪美，主要是為了接受伊利諾伊州埃文斯頓西北大學授予他的名譽博士學位。在美國，他走訪了「大都會歌劇院」，聆聽了他最喜愛的威爾第歌劇《阿依達》。他多次接受了記者採訪，並回答他們提出問題。他向美國記者講述了他與布瑞頓、亨德密特等西方著名作曲家相識的情景；講述了他的歌劇《鼻子》在柏林輕歌劇院的演出盛況，儘管他很久沒有譜寫新的歌劇，但是這個體裁依然深藏在他的腦海之中。他還說自己一直打算創作一部電影版歌劇，因為這種藝術形式會開拓作曲家廣闊而充滿幻想的發展前景。有人曾經向蕭斯塔科維契提出這樣的問題：他一般是怎樣譜曲的？是坐在鋼琴旁一邊彈琴一邊記譜，還是坐在書桌旁靜靜地創作？「我最喜歡坐在書桌旁譜寫音樂。」作曲家回答說。

　　蕭斯塔科維契在 1970 年代創作的第一部作品是由 8 首敘事曲構成的套曲《忠誠》，這部作品是獻給蘇聯作曲家和指揮家埃爾涅薩克斯的，埃爾涅薩克斯親自指揮了該作品的首場演出。遺憾的是，其中幾首敘事曲並不是很成功，主要是由於音樂素材貧乏且平淡的緣故，合唱結構也

沒有得到應有的發揮。對蕭斯塔科維契晚年的作品作出這種評價，人們感到既不情願，也十分困難。但是作曲家本人則認為，真實和坦誠高於一切。正是他的這種態度鼓勵我們對這部作品進行客觀而真實地評價。

到了晚年，蕭斯塔科維契將他的主要精力用在了絃樂四重奏的創作上。這種體裁一直對他有特殊的吸引力。

1970年，他譜寫了單樂章的《第十三號絃樂四重奏》。這部作品是獻給中提琴家鮑裡索夫斯基的，雖然他當時還在世，但是由於身體狀況惡化而未能親自參與新的四重奏的演奏，代替他上場的是他的學生德魯日寧。蕭斯塔科維契把這部四重奏稱為悲劇式作品，但同時又有滑稽可笑的成分。作曲家運用了一種特殊的手法，即用弓桿敲擊中提琴的腹板。這種輕微而均勻的敲擊聲好像鐘擺的擺動聲，與其他音樂表現手法的同時運用，象徵著時間在飛馳，而這種運動是任何人、任何事物都無法阻止的。

1973年和1974年，蕭斯塔科維契分別譜寫了他最後兩首絃樂四重奏，即《第十四號絃樂四重奏》和《第十五號絃樂四重奏》，其中《第十四號絃樂四重奏》是獻給「貝多芬四重奏樂隊」的大提琴家希林斯基的一部作品，所以蕭斯塔科維契特別重視大提琴聲部，還特地借用了歌劇《卡捷琳娜·伊茲邁洛娃》女主角卡捷琳娜的一個樂

句：「謝廖沙！我親愛的！」這部四重奏得到了蘇聯音樂
學家波波夫的高度評價：

> 從表面上看，《第十四號絃樂四重奏》比較簡樸：全曲是
> 由三個簡短的樂章組成的，作品結構清晰而簡單，音樂旋
> 律比較鮮明，四重奏的音樂優美動聽，使聽眾明顯感到，
> 四重奏的音樂與俄羅斯民歌旋律要素有著密切的連繫。除
> 此之外，這首四重奏的音樂形象異常充實而飽滿。

在晚年時期，蕭斯塔科維契創作的另一部作品是《第
十五交響曲》。在寫完兩部標題交響曲（第十一、第十二
交響曲）、兩部聲樂與器樂交響曲（第十三、第十四交響
曲）之後，蕭斯塔科維契再次譜寫了一部無標題器樂交
響曲，這部交響曲完成於 1971 年，標號為 op.141，也
是他最後的一部交響曲。《第十五交響曲》吸收了蕭斯塔
科維契交響音樂創作中最重要的特點，主要包括：音樂悲
劇性、尖銳的矛盾和衝突性、黑暗與光明之間最大限度的
對比性。與此同時，《第十五交響曲》是作曲家晚年創作
的非常典型的一部作品，作品的一大特點是：這部交響曲
與他的其他作品、與其他作曲家的作品，在主題與音調方
面存在一定的連繫。其中最明顯的引進，就是選自羅西尼
的歌劇《威廉・退爾》中的進行曲主題、選自瓦格納的歌
劇《尼伯龍根的指環》中的命運主導主題。《第十五交響

曲》的首場演出是由蕭斯塔科維契的兒子馬克森指揮的，
演出取得了巨大的成功。後來又在年輕的石油城 —— 蘇
姆蓋特市舉行了演出。在那次演出之前，作曲家特地增加
了交響曲內容簡介，向聽眾講解了交響曲的主題內容。在
交響曲演奏時，聽眾都屏住了呼吸，最後他們對這場演出
報以最強烈的回應。

最後的作品

從 1975 年夏天起，蕭斯塔科維契就一直住在莫斯科郊
外的別墅。6 月 25 日，他打電話給「貝多芬四重奏樂團」
的一個樂手 —— 中提琴家德魯日寧，說他正在為中提琴
與鋼琴譜寫一首奏鳴曲。而德魯日寧曾多次向蕭斯塔科維
契表示，假如能為中提琴創作一部作品該多好啊！探索精
神一直在蕭斯塔科維契的心中湧動，他原來為鋼琴、小提
琴與大提琴譜寫過一系列奏鳴曲，但他還從未專門為中提
琴譜寫過任何作品，所以他現在決定進行這方面的嘗試。

蕭斯塔科維契的健康狀況越來越差，他的手痛劇烈。
儘管如此，他依然決定 7 月底之前完成這部中提琴與鋼琴
奏鳴曲的創作。像平時一樣，他對自己的創作始終都非常
負責。在他譜寫了十五首絃樂四重奏之後，他已對中提琴
這種樂器的特性、功能、技巧和表現手法等都有了深入的

了解。但是他依然認為，必須向德魯日寧諮詢，以便進一步了解中提琴在技巧表現手法方面的問題。

1975 年 7 月 4 日，他給德魯日寧打電話說：「德魯日寧，我的身體很不舒服，看來我必須去住院治療。」在此之前，蕭斯塔科維契已經完成了三個樂章中提琴奏鳴曲的前兩個樂章。

7 月 6 日，他正式通知大家，《中提琴奏鳴曲》已經完成！

他只花費了兩天的時間，就寫完了奏鳴曲的第三樂章。看來他很早就醞釀了這部奏鳴曲，只不過沒有直接寫出來，而只是記了下來。

《中提琴奏鳴曲》是一部大型作品，其演奏時間大約需要 30 分鐘。當蕭斯塔科維契與德魯日寧討論這部作品時，他特地為其中的三個樂章定名 —— 奏鳴曲式的故事、詼諧曲和柔版。這三個樂章的奏鳴曲可謂「貨真價實」，音樂充分體現了「真正的蕭斯塔科維契特色」。

德魯日寧這樣寫道：

> 《中提琴奏鳴曲》實際上是作曲家對生活、愛情和美好生活的繼續思考。在終樂章裡，我們聽到了貝多芬《月光奏鳴曲》第一樂章的旋律，作曲家顯然是擔心「紀念」一詞可能使人們立刻聯想到痛感音樂，所以強調「這是一種樂

觀的和愉快的音樂」。是的，蕭斯塔科維契最後一部作品的確是以樂觀情緒的樂章結束的，其中具有一種特殊的平靜，這是只有歷經生活磨練的智者才能達到的高尚的平靜。

《中提琴奏鳴曲》內容豐富、音樂發展範圍廣泛，這些都是交響樂和室內樂作曲家 —— 蕭斯塔科維契創作的固有特點。中提琴聲部涉及的內容非常之多，作曲家巧妙運用了中提琴特有的表達情緒的特點、音色及其他技法。蕭斯塔科維契把這部《中提琴奏鳴曲》獻給了德魯日寧，但令人遺憾的是，作曲家注定聽不到他的演奏了。1975 年 7 月 20 日，蕭斯塔科維契被送到醫院，他在醫院裡給德魯日寧寫信道：

> 親愛的德魯日寧，非常遺憾，樂譜尚未準備就緒，8 月初就能徹底印刷完畢，我會立刻給您寄去的。當您收到樂譜之後，請馬上通知我，我的病房裡有電話……8 月中旬之前，我將在醫院治療，或許，我還能提前出院。

8 月初，蕭斯塔科維契的病情開始惡化，但當他收到奏鳴曲樂譜後，馬上開始校對。8 月 5 日，這部《中提琴奏鳴曲》校對完畢。與這本樂譜一起完成的，還有作曲家持續近半個世紀的忘我創作，他把自己的一生毫無保留地獻給了藝術事業和社會運動。8 月 9 日，蕭斯塔科維契的心臟停止了跳動。

　　「當代偉大的作曲家，69 歲的德米特里‧蕭斯塔科維契與世長辭。這是蘇聯藝文界和國家藝術界沉痛的和無法挽回的損失……」1975 年 8 月 12 日的《真理報》和其他幾種報紙都發表了悼念文章。各大報紙上登載的悼念文章都是這樣結束的：「蕭斯塔科維契的天才及其偉大創舉將永垂青史。」在悼念文章末尾簽字的共有 85 人，其中首先簽字的是蘇聯最高領導人 —— 布里茲涅夫。

　　莫斯科音樂學院的大音樂廳裡頻繁地演奏著蕭斯塔科維契的音樂作品，而他本人已經躺在鮮花叢中的棺木之中了。他的面部似乎發生了巨大的變化，原先那種頑強的表情已經僵化。一雙痙攣的手已經變涼，但這畢竟是蕭斯塔科維契的一雙手，修長的、神經質的手，前不久還拿過他最後一部樂譜作品的手。而今，他安詳地躺在棺木之中。

　　追悼會開始後，作曲家謝德林的悼詞使人刻骨銘心，這是對蕭斯塔科維契深刻而準確評價的典範，是一幅最佳的語言肖像：

> 我在想，究竟如何才能言簡意賅地概括他這個人的形象，我最後選擇了兩個詞語 ——「義務」和「良心」。德米特里的責任心、同情心和個性都是無可比擬的。他在自己的一生中做了多少善事，在苦難時幫助了多少好人，他曾經為多少人提供過支持，向他們提出了多少好的建議和臨終贈言！

蘇聯文化部副部長庫哈爾斯基講述了蕭斯塔科維契的愛國主義功績，之後演奏了當代最偉大的作曲家、生前已被稱為「世紀作曲家」的蕭斯塔科維契的表現英勇精神的《第五交響曲》終樂章。

葬禮儀式開始了，莫斯科街上擠滿了人，他們要送蕭斯塔科維契最後一程。正式葬禮在莫斯科新處女公墓舉行，在那里長眠的有19世紀俄國著名作家果戈里、契訶夫、馬雅可夫斯基、列夫托爾斯泰，而蕭斯塔科維契也將在那裡安息。

1977年9月23日，在蕭斯塔科維契最後一間住處所在的建築門前舉行了紀念碑揭牌儀式。紀念碑上雕刻的是蕭斯塔科維契的側面肖像，他以自己最喜歡的姿勢坐在那裡，兩手放在膝蓋上，在他的背後是一架平臺式鋼琴。

蕭斯塔科維契的音樂依然服務於民眾。像往常一樣，世界各地都在演奏他的音樂作品。他的音樂與許多人的命運緊密相連，為民眾提供道義上的幫助和精神上的支持。蕭斯塔科維契把一切都留給活著的人們，他為人類留下了自己的音樂，這是他給後人留下的一份無價的厚禮，所以我們在為他製作的紀念碑上看到下面的具有遠見的詩句：

我彷彿已經死去，
但我還為世人

而活著，
為了使他們得到慰藉，
我活在所有懂得博愛者的心中，
這就是說，我還不是一把灰燼，
陰燃的鬼火不會危及我的生命。

最後的作品

電子書購買

國家圖書館出版品預行編目資料

戰火下的輝煌日輪蕭斯塔科維契：《穆森斯克郡的馬克白夫人》、《鼻子》、《黃金時代》生在被箝制思想的年代，以怪誕的音樂語言與鮮活的節奏性表達對世事的譏諷 / 劉一豪、音渭編著. -- 第一版. -- 臺北市：崧燁文化事業有限公司 , 2022.08

面； 公分
POD 版
ISBN 978-626-332-638-5(平裝)
1.CST: 蕭斯塔科維契 (Shostakovich, Dmitriĭ Dmitrievich, 1906-1975) 2.CST: 音樂家 3.CST: 傳記 4.CST: 俄國
910.9948　　　　　　111012030

戰火下的輝煌日輪蕭斯塔科維契：《穆森斯克郡的馬克白夫人》、《鼻子》、《黃金時代》生在被箝制思想的年代，以怪誕的音樂語言與鮮活的節奏性表達對世事的譏諷

臉書

編　　著：劉一豪、音渭
發 行 人：黃振庭
出 版 者：崧燁文化事業有限公司
發 行 者：崧燁文化事業有限公司
E - m a i l：sonbookservice@gmail.com
粉 絲 頁：https://www.facebook.com/sonbookss/
網　　址：https://sonbook.net/
地　　址：台北市中正區重慶南路一段六十一號八樓 815 室
Rm. 815, 8F., No.61, Sec. 1, Chongqing S. Rd., Zhongzheng Dist., Taipei City 100, Taiwan
電　　話：(02) 2370-3310　　傳　　真：(02) 2388-1990
印　　刷：京峯彩色印刷有限公司（京峰數位）
律師顧問：廣華律師事務所 張珮琦律師

定　　價：250 元
發行日期：2022 年 08 月第一版
◎本書以 POD 印製